KB122058

GAVIN AUNG THAN

zen pencils

CARTOON QUOTES FROM INSPIRATIONAL FOLKS

나를 더 단단하게 만드는 명언 그림

zen pencils 젠펜슬

CARTOON QUOTES FROM INSPIRATIONAL FOLKS

개빈 아웅 탄 지음 | 김영수 옮김

인간희극

목차

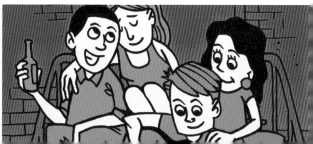

인용문 출처 ─인용을 허가해 주신 분들께 감사드립니다.

닐 디그래스 타이슨의 인용문─Neil deGrasse Tyson quote taken from *Time Magazine*'s "10 Questions for Neil deGrasse Tyson."

닐 게이먼의 인용문─Neil Gaiman quote: Excerpt from *Make Good Art* by Neil Gaiman, copyright © 2013 by Neil Gaiman. Published by William Morrow, an imprint of HarperCollins Publishers. Used courtesy of HarperCollins Publishers.

스티븐 프라이의 인용문─Stephen Fry quote taken from 2007 BBC program *Mark Lawson Talks To... Stephen Fry.*

C. S. 루이스의 인용문─Excerpt from *The Four Loves* by C.S. Lewis. Used by permission of Houghton Mifflin Harcourt Publishing Company in the United States, the Philippines, and the Open Market, copyright © 1960 by C.S. Lewis, copyright © renewed 1988 by Arthur Owen Barfield, all rights reserved; and by permission of The C.S. Lewis Company Ltd. throughout the world excluding the United States © copyright CS Lewis Pte Ltd 1960.

콘스탄틴 P. 카바피의 시─*Ithaka* by C.P. Cavafy: KEELEY, EDMUND; C.P. CAVAFY SELECTED POEMS. © 1992 by Edmund Keeley and Philip Sherrard. Reprinted by permission of Princeton University Press.

브루스 리의 인용문─BRUCE LEE® and the Bruce Lee signature are registered trademarks of Bruce Lee Enterprises, LLC. The Bruce Lee name, image, likeness, and all related indicia are intellectual property of Bruce Lee Enterprises, LLC. All rights reserved. www.brucelee.com

지두 크리슈나무르티의 인용문─J. Krishnamurti quote taken from the books *Talks and Dialogues Saanen 1967* and *Freedom From the Known*, copyright © 1967, 1969 Krishnamurti Foundation Trust, Ltd. For more information about J. Krishnamurti, please visit www.jkrishnamurti.org.

로저 에버트의 인용문─Roger Ebert quote taken from the blog *Roger Ebert's Journal*, May 2, 2009. Used with permission of The Ebert Co., Ltd.

시작하며

브루스 리, 테오도어 루즈벨트, 알버트 아인슈타인, 빈센트 반 고흐. 이 사람들의 공통점은 무엇일까요? 아무것도 없습니다. 다만 제가 낡은 칸막이 사무실에서 근무하던 시절 읽었던 이야기와 명언들의 주인공들이라는 것밖에는요. 저는 사장님의 눈치를 살피며 위키피디아에 있는 그들의 흥미로운 인생 이야기를 읽으면서 퇴근 시간이 어서 다가오기를 간절히 바라곤 했습니다. 그래요, 전 그래픽 디자인 사무실에서 일하면서 별로 행복하지 못했습니다. 제 진짜 꿈은 나만의 웹툰 사이트를 시작하는 거였으니까요.

8년 동안 그래픽 디자이너로 일했지만 전 언제나 만화 그리는 것을 좋아했고 언젠가는 전업작가가 되고 싶다는 꿈을 버리지 못했습니다. 프리랜서로 자잘한 카툰들을 그리거나 몇 편의 단편 만화책을 출간하는 등, 이런 저런 시도를 안 해본 것은 아닙니다. 그러나 결국 저는 과감하게 뭔가를 저지르지 않으면 절대로 꿈을 현실로 만들 수 없다는 것을 깨달았죠.

그때 문득 떠오른 게 있습니다. 사무실에서 퇴근 시간을 기다리는 저의 마음을 달래주었던 명언들을 만화에 대한 내 열정과 결합하면 어떨까? 그렇게 탄생된 것이 바로 이 '젠펜슬(zen pencils)'입니다.

저는 흔히 말하는 위험회피형 인간입니다. 그런 제가 2012년 2월, 무작정 방을 빼고 4개월 동안 새로운 직장을 구할 생각도 하지 않은 채, 제게 영감을 주었던 명언들과 유명한 시들을 모아 만화형식으로 각색하여 손수 만든 웹사이트에 발표하는 작업을 시작했던 것입니다.

이 책은 처음 2년 동안 그렸던 명언 그림들 중에 가장 좋았던 것들을 모은 것입니다. 아마도 당신은 이 책을 순서대로 넘기면서 제가 점점 발전해가는 모습을 확인할 수 있을 겁니다. 스토리텔링 능력에 자신감이 붙으면서 그림의 분량과 구성이 점점 늘어났거든요. 이제는 거의 매주 이 작업을 해내고 있습니다.

불안한 출발이었지만 저는 많은 사람들이 제 그림을 볼 수 있도록 여러 모로 애를 썼고, 이제는 전업으로 이 작업을 할 수 있을 만큼 여러 가지 수익들이 생겼습니다. 처음에는 제가 이미 알고 있던 명언이나 문구들을 주제로 그림을 그리면서 스스로 만족을 얻는 기쁨이 제일 컸지만, 이제는 저의 웹사이트로 찾아오는 전 세계 사람들에게 어떻게 하면 영감을 불러일으키고, 동기를 부여하며, 기쁨을 줄 수 있을까를 함께 생각하면서 작업하고 있습니다. 제 만화가 독자들에게 주는 긍정적인 효과를 확인할 때마다 저는 놀랍기도 하고 더 열심히 해야겠다는 각오가 생기기도 합니다.

소셜 미디어 세상을 가득 채우고 있는 마치 주문과 같은 말들, 이를테면 "불가능한 것은 없다", "당신의 열정을 따르라" 등의 구호들은 이제 너무 식상해서 귀에 들어오지 않습니다. 하지만 만화로 그렸을 때는 얘기가 달라집니다. 눈으로 보며 마음의 소리로 들었을 때, 명언은 진짜 힘을 발휘합니다. 제가 작업하고 있는 이 젠펜슬의 성공이 저에게, 그리고 전 세계 팬들에게 그 힘이 발휘되었다는 증거입니다. 이 책을 통해 당신에게도 귀한 메시지들이 불러일으키는 영감과 기쁨이 찾아갔으면 좋겠습니다.

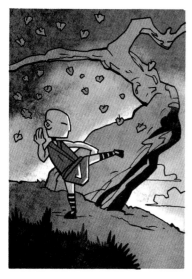
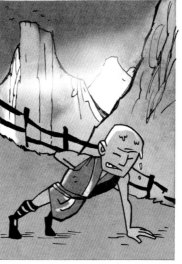
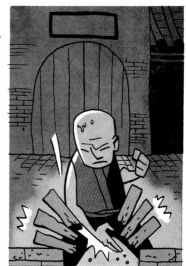
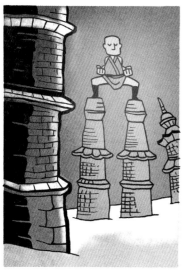
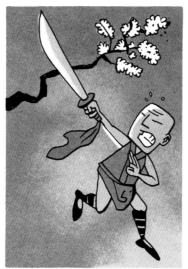
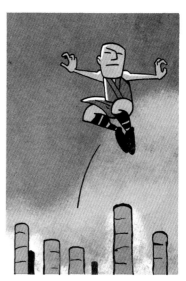
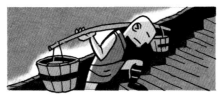
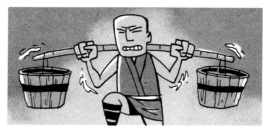

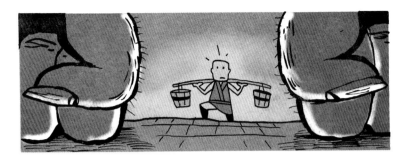

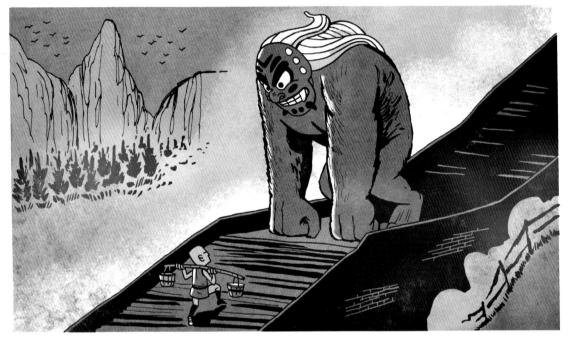

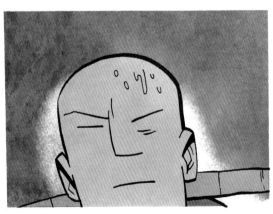

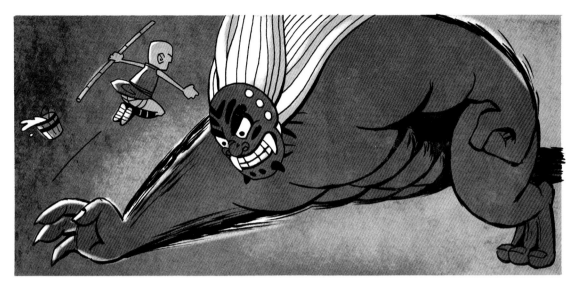

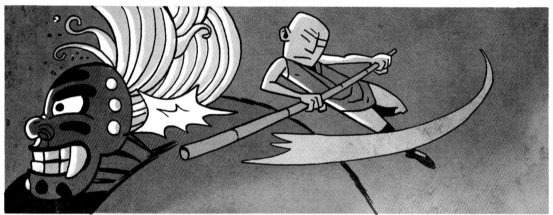

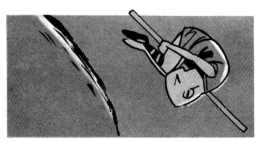

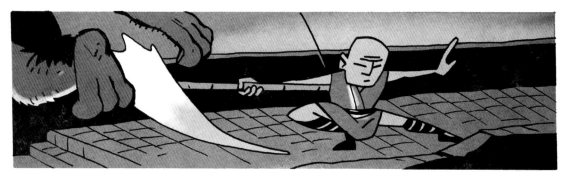

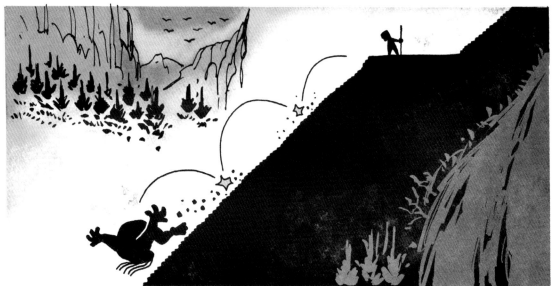

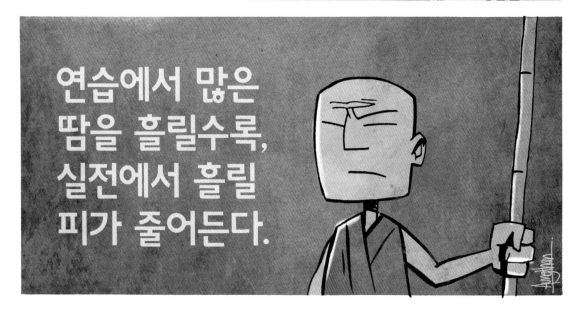

연습에서 많은 땀을 흘릴수록, 실전에서 흘릴 피가 줄어든다.

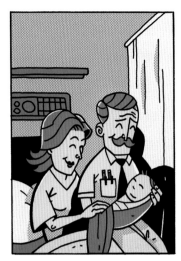
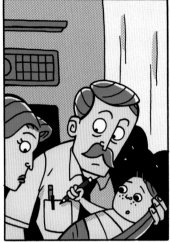
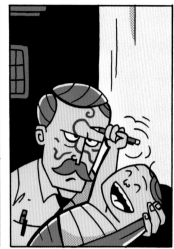

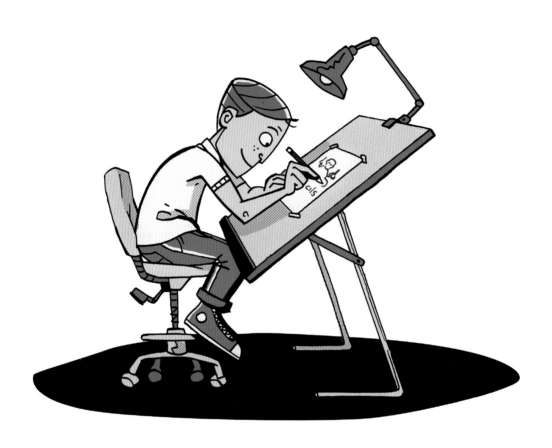

네가 사랑하는 일을 직업으로 선택해라.
그러면 너는 인생에서 단 하루도
일을 하지 않아도 된다.

-공자

비평가는 중요하지 않다.

강한 자가 어떻게 실수했는지만
눈에 불을 켜고 찾으며...

실천하는 사람들 뒤에서 이렇게 했으면
더 좋았을 텐데,라며 말로만 떠드는
사람들 말이다.

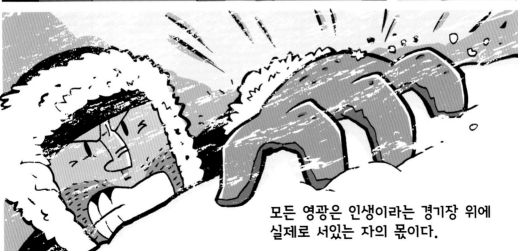

모든 영광은 인생이라는 경기장 위에
실제로 서있는 자의 몫이다.

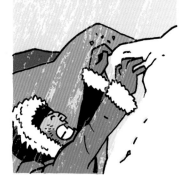

먼지와 땀, 그리고 피로 얼굴이 범벅이 된 채로 앞으로 나아가는 사람,

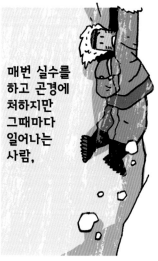

매번 실수를 하고 곤경에 처하지만 그때마다 일어나는 사람,

위대한 열정과 위대한 헌신으로 자기 자신을 가치있는 일에 바칠 줄 아는 사람, 마지막까지 포기하지 않아야만 성취의 환희가 찾아온다는 것을 아는 사람.

이런 사람은 만에 하나 실패한다고 하더라도,

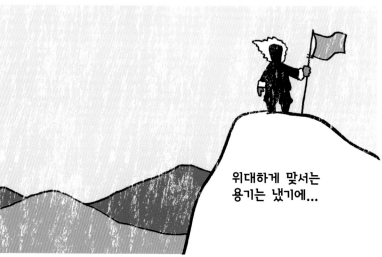

위대하게 맞서는 용기는 냈기에...

성공도 실패도 모르는 냉정하고 소심한 영혼들과는,

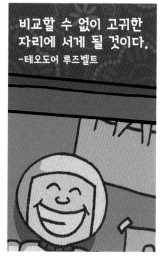

비교할 수 없이 고귀한 자리에 서게 될 것이다.
-테오도어 루즈벨트

16

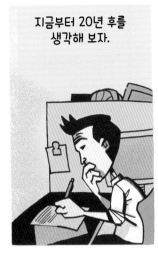

지금부터 20년 후를 생각해 보자.

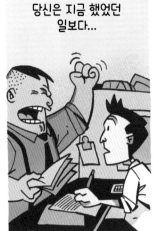

당신은 지금 했었던 일보다...

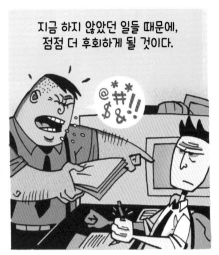

지금 하지 않았던 일들 때문에, 점점 더 후회하게 될 것이다.

그러니 당신을 묶고 있는 올가미를 풀어헤치고

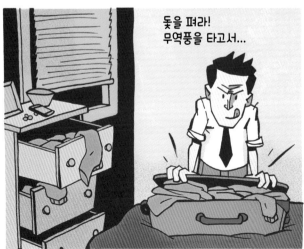

돛을 펴라!
무역풍을 타고서...

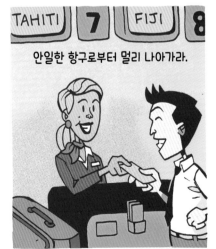

안일한 항구로부터 멀리 나아가라.

EXPLORE DREAM DISCOVER

- H. JACKSON BROWN JR

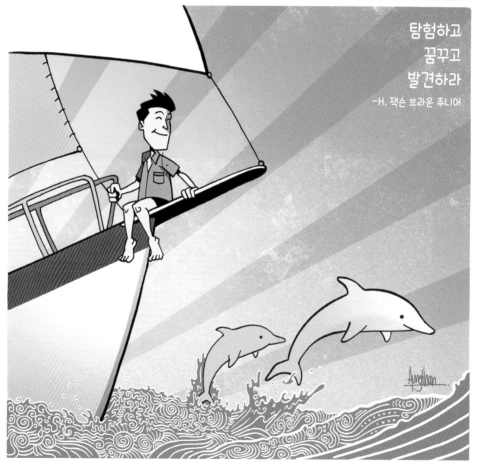

탐험하고
꿈꾸고
발견하라
-H. 잭슨 브라운 주니어

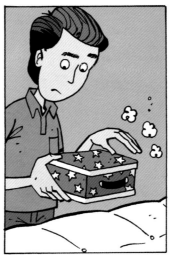

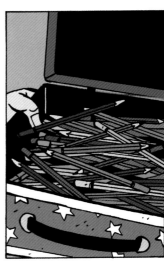

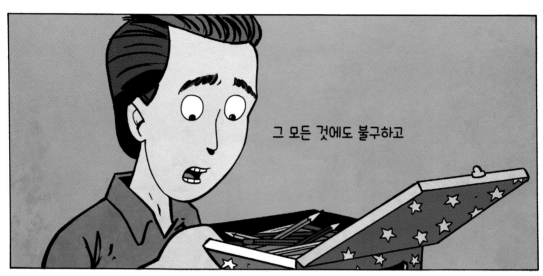

그 모든 것에도 불구하고

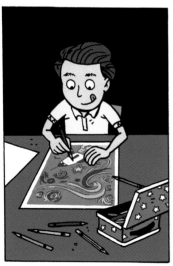

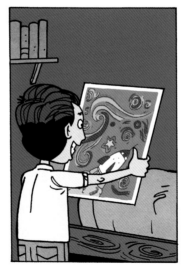

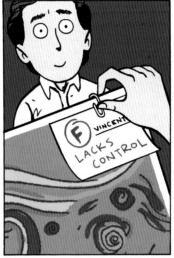

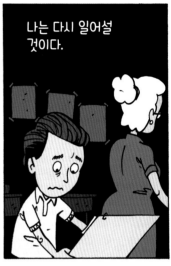
나는 다시 일어설
것이다.

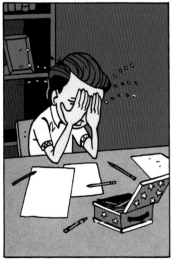

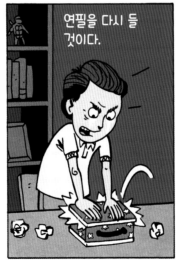
연필을 다시 들
것이다.

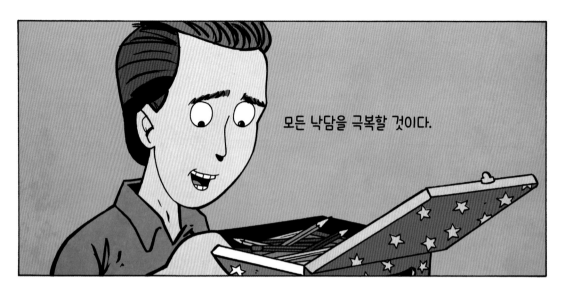

모든 낙담을 극복할 것이다.

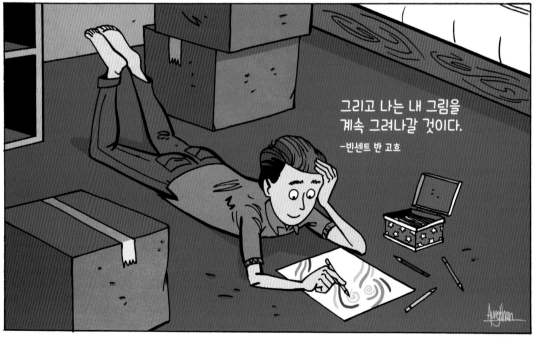

그리고 나는 내 그림을
계속 그려나갈 것이다.
-빈센트 반 고흐

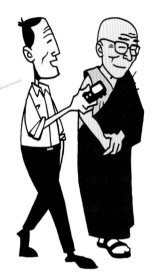

달라이 라마 님, 세상에서 당신을 가장 놀라게 하는 것은 무엇입니까?

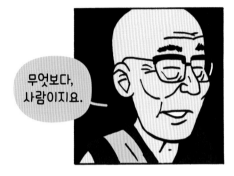

무엇보다, 사람이지요.

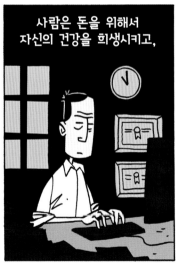

사람은 돈을 위해서 자신의 건강을 희생시키고,

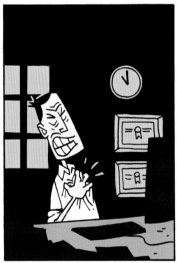

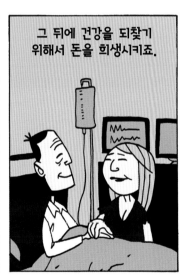

그 뒤에 건강을 되찾기 위해서 돈을 희생시키죠.

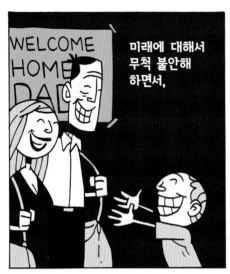

미래에 대해서 무척 불안해 하면서,

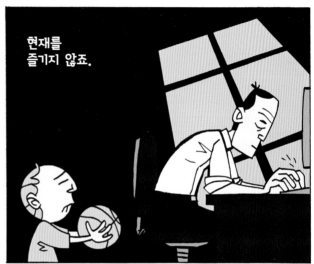

현재를 즐기지 않죠.

결국 그의 진짜 삶은 현재에도 미래에도 존재하지 않아요.

결코 죽지 않을 것처럼 살다가...

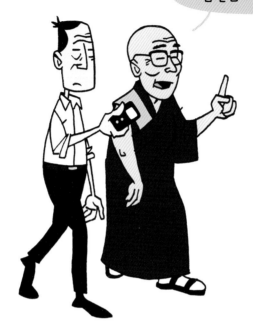

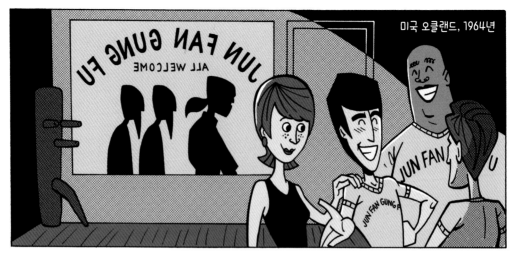

미국 오클랜드, 1964년

당신이 할 수 있는 것에 언제나 어떤 한계를 두게 되면...

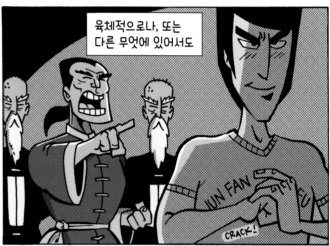

육체적으로나, 또는 다른 무엇에 있어서도

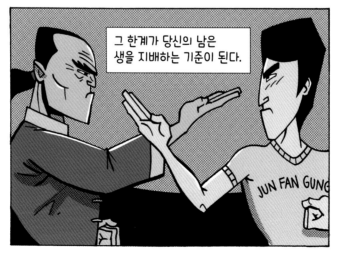

그 한계가 당신의 남은 생을 지배하는 기준이 된다.

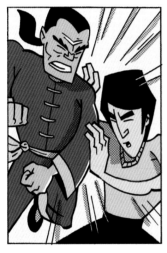
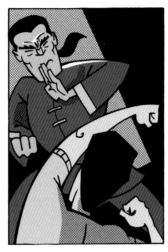
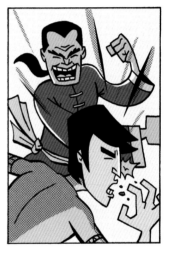

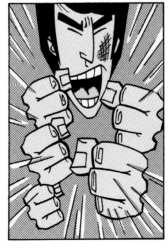
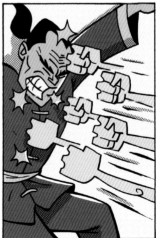

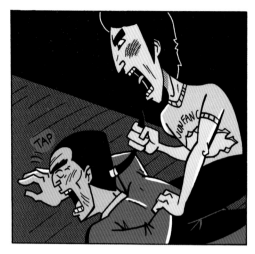

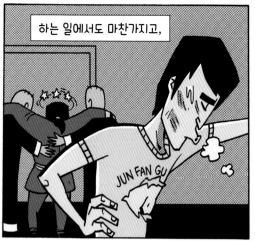

하는 일에서도 마찬가지고,

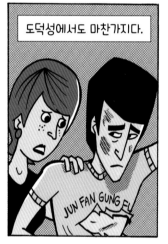

도덕성에서도 마찬가지다.

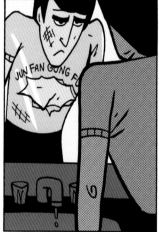

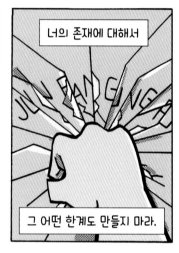

너의 존재에 대해서

그 어떤 한계도 만들지 마라.

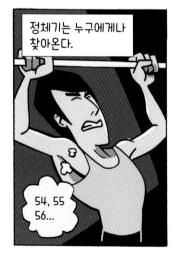

정체기는 누구에게나 찾아온다.

54, 55 56...

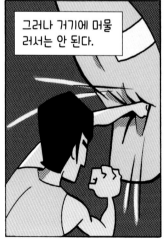

그러나 거기에 머물 러서는 안 된다.

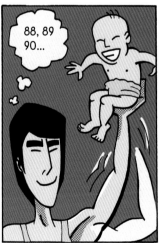

88, 89 90...

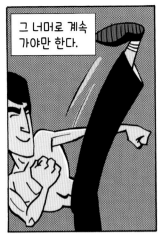

그 너머로 계속 가야만 한다.

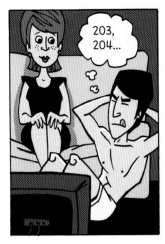

203, 204...

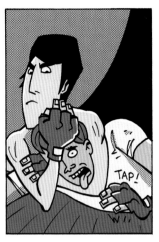

TAP!

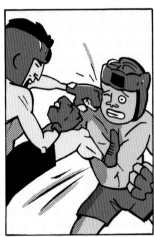

죽을 만큼 힘들게 노력하면,

정체된 자신의 모습은 사라지게 된다.

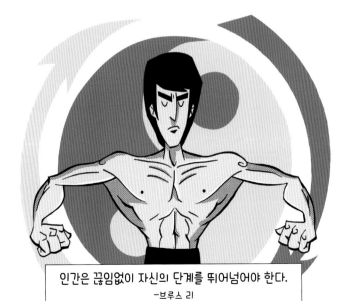

인간은 끊임없이 자신의 단계를 뛰어넘어야 한다.
—브루스 리

세상의 그 어떤 것도 꾸준함을
대신할 수는 없다.

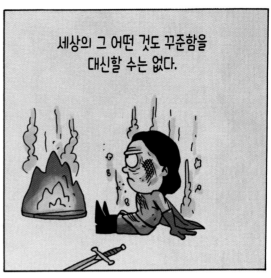

재능도 아니다.

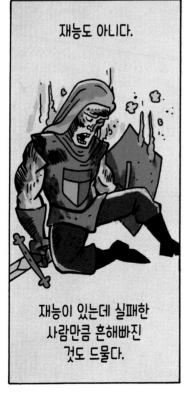

재능이 있는데 실패한
사람만큼 흔해빠진
것도 드물다.

천재성도 아니다.

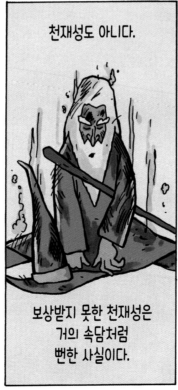

보상받지 못한 천재성은
거의 속담처럼
뻔한 사실이다.

교육도 아니다.

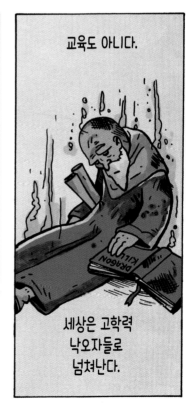

세상은 고학력
낙오자들로
넘쳐난다.

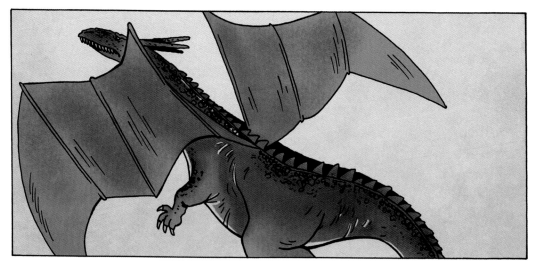

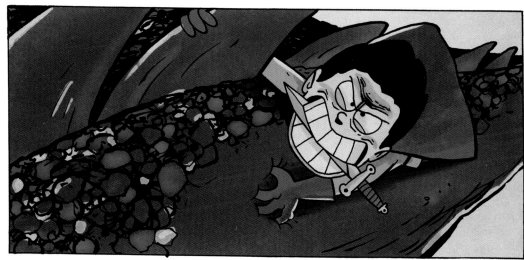

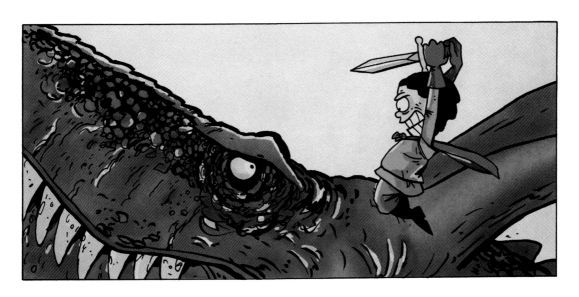

꾸준함과
포기하지 않는 투지만이
이 세상에서 전능하다.

-캘빈 쿨리지

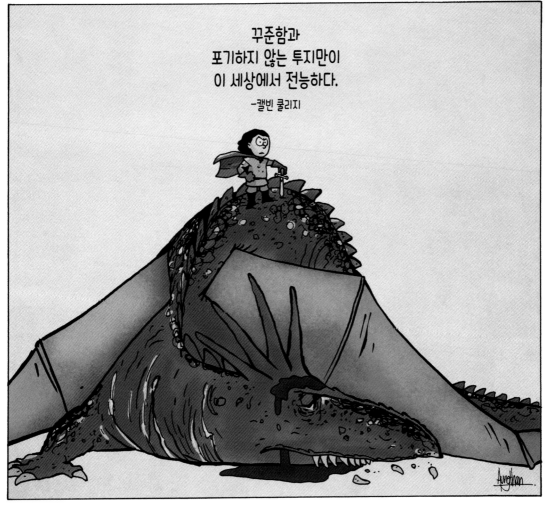

가장 신비로운 사실은…

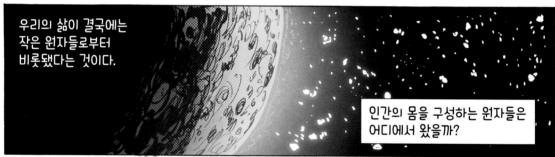

우리의 삶이 결국에는 작은 원자들로부터 비롯됐다는 것이다.

인간의 몸을 구성하는 원자들은 어디에서 왔을까?

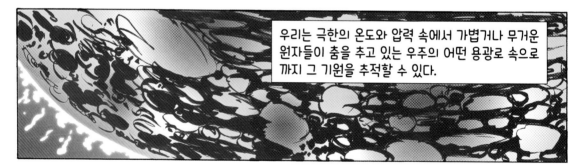

우리는 극한의 온도와 압력 속에서 가볍거나 무거운 원자들이 춤을 추고 있는 우주의 어떤 용광로 속으로 까지 그 기원을 추적할 수 있다.

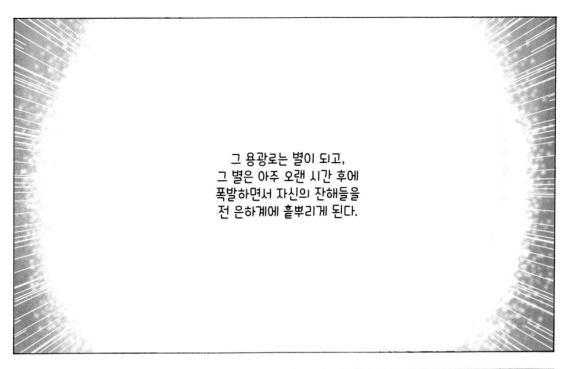

그 용광로는 별이 되고,
그 별은 아주 오랜 시간 후에
폭발하면서 자신의 잔해들을
전 은하계에 흩뿌리게 된다.

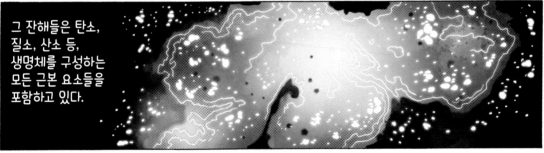

그 잔해들은 탄소,
질소, 산소 등,
생명체를 구성하는
모든 근본 요소들을
포함하고 있다.

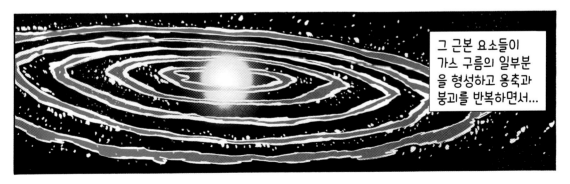

그 근본 요소들이
가스 구름의 일부분
을 형성하고 응축과
붕괴를 반복하면서...

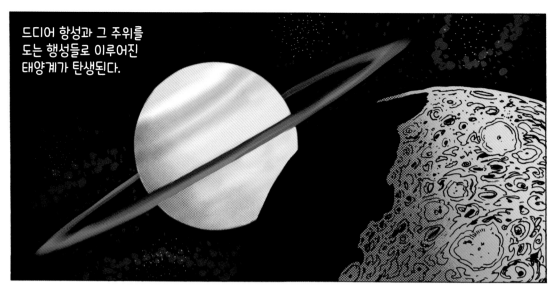

드디어 항성과 그 주위를
도는 행성들로 이루어진
태양계가 탄생된다.

그리고 이 지구에도
생명체의 근본 요소들이
고스란히 스며든다.

그래서 밤하늘을 올려다 볼 때...

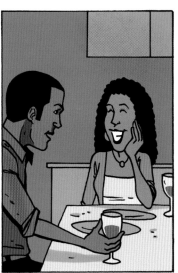

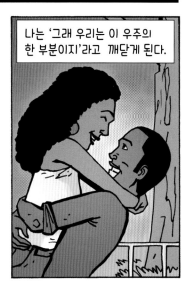

나는 '그래 우리는 이 우주의 한 부분이지'라고 깨닫게 된다.

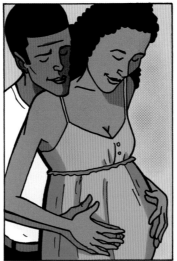

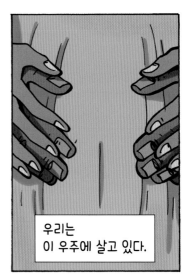

우리는
이 우주에 살고 있다.

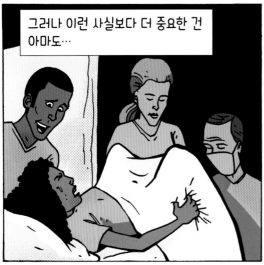

그러나 이런 사실보다 더 중요한 건
아마도…

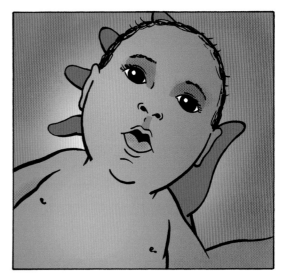

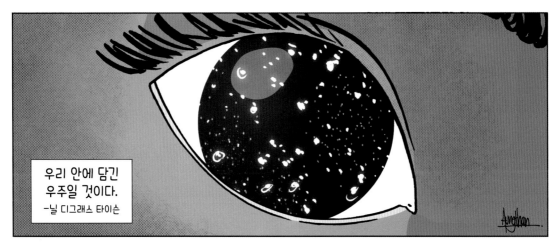

우리 안에 담긴
우주일 것이다.
-닐 디그래스 타이슨

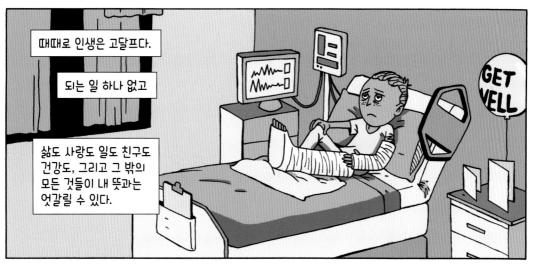

때때로 인생은 고달프다.

되는 일 하나 없고

삶도 사랑도 일도 친구도 건강도, 그리고 그 밖의 모든 것들이 내 뜻과는 엇갈릴 수 있다.

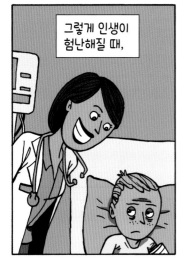

그렇게 인생이 험난해질 때,

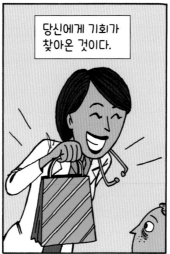

당신에게 기회가 찾아온 것이다.

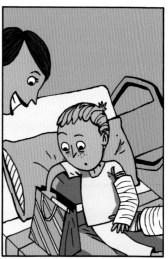

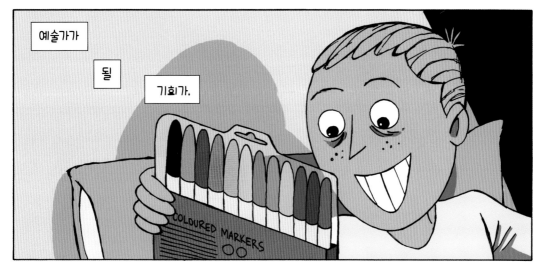

예술가가

될

기회가.

남편이 바람나서 도망갔을 때...

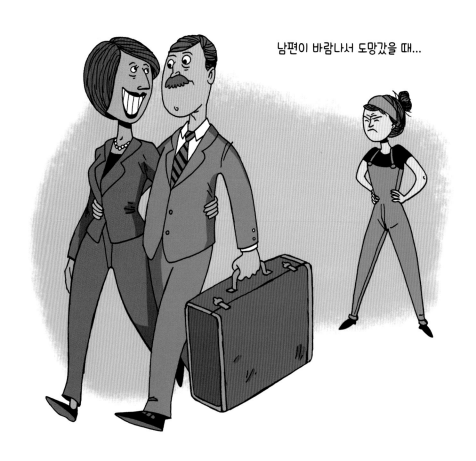

...굉장한 예술작품이 탄생된다.

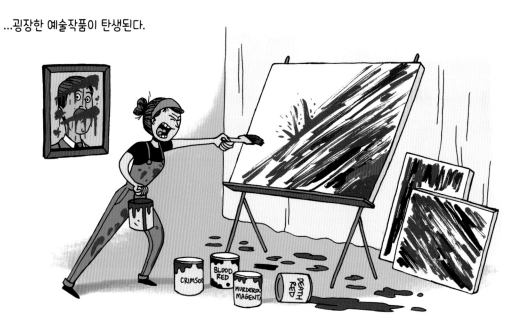

부러진 다리가 거대한 돌연변이 보아뱀에게
먹혔을 때...

...굉장한 예술작품이 탄생된다.

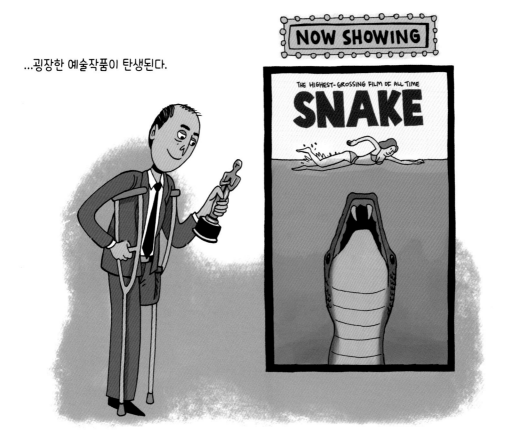

잘 나가다가 국세청에 덜미를
잡혔을 때...

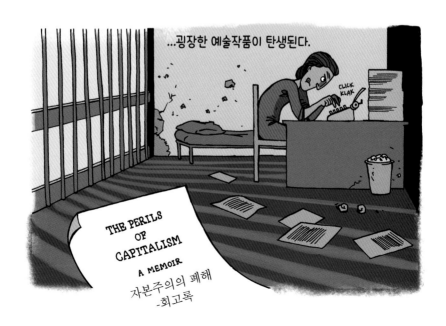

고양이가 폭발했을 때...

...굉장한 예술작품이 탄생된다.

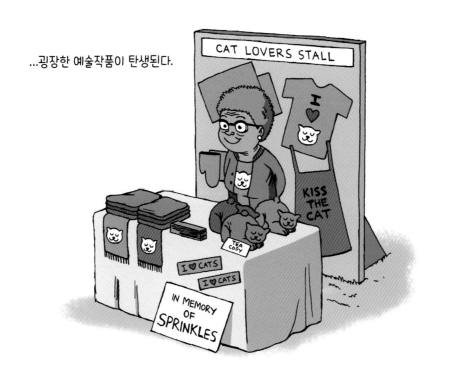

인터넷의 누군가가 당신이 하고 있는 일에 대해
멍청하다거나 끔찍하다거나 식상하다고
악플을 늘어놓을 때...

...굉장한 예술작품이 탄생된다.

당신은 당신이 가장 잘 할 수 있는 일만 해나가면 된다.

그러면…

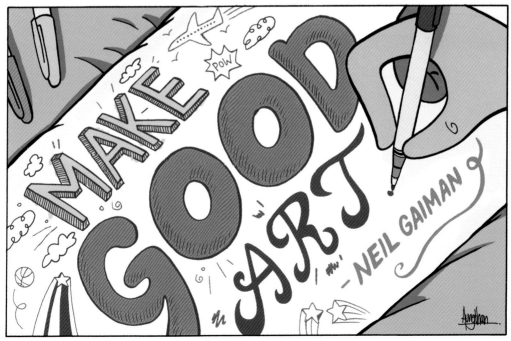

굉장한 예술작품이 탄생된다. -닐 게이먼

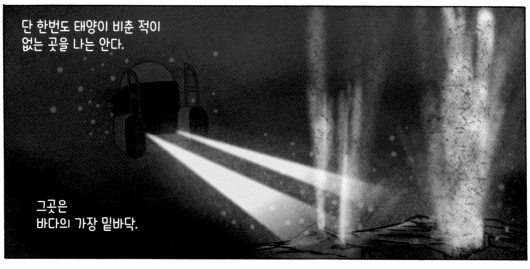

단 한번도 태양이 비춘 적이
없는 곳을 나는 안다.

그곳은
바다의 가장 밑바닥.

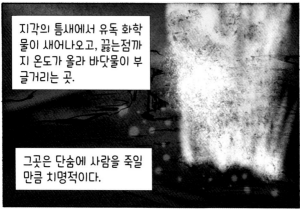

지각의 틈새에서 유독 화학
물이 새어나오고, 끓는점까
지 온도가 올라 바닷물이 부
글거리는 곳.

그곳은 단숨에 사람을 죽일
만큼 치명적이다.

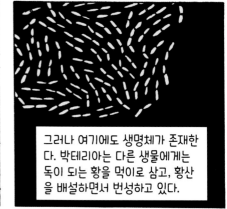

그러나 여기에도 생명체가 존재한
다. 박테리아는 다른 생물에게는
독이 되는 황을 먹이로 삼고, 황산
을 배설하면서 번성하고 있다.

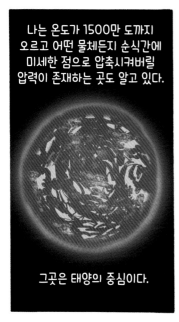

나는 온도가 1500만 도까지
오르고 어떤 물체든지 순식간에
미세한 점으로 압축시켜버릴
압력이 존재하는 곳도 알고 있다.

그곳은 태양의 중심이다.

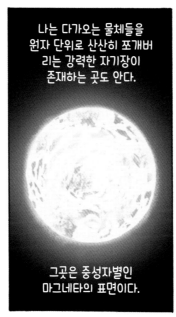

나는 다가오는 물체들을
원자 단위로 산산히 쪼개버
리는 강력한 자기장이
존재하는 곳도 안다.

그곳은 중성자별인
마그네타의 표면이다.

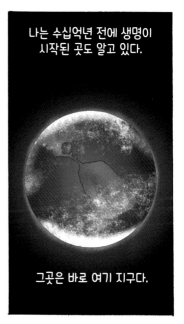

나는 수십억년 전에 생명이
시작된 곳도 알고 있다.

그곳은 바로 여기 지구다.

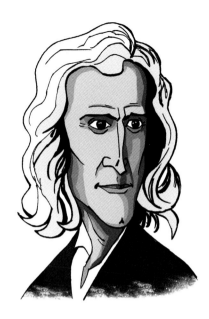

나는 과학자이기 때문에
이 장소들을 안다.

-뉴턴

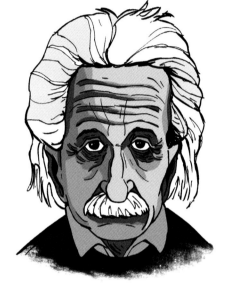

과학이란 사물들의 원리를 발견해
나가는 어떤 방식을 의미한다.
또한 과학은 무엇이 진짜인지를
테스트하는 방법이기도 하다.

-아인슈타인

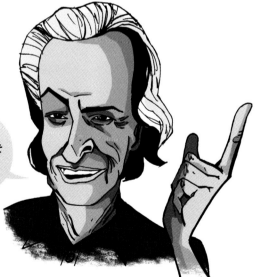

우리 스스로가
멍청해지지 않는
방법이 바로
과학이죠.

-파인만

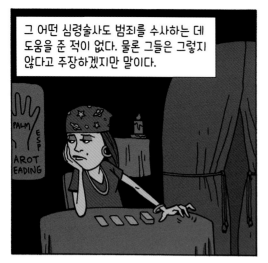

그 어떤 심령술사도 범죄를 수사하는 데 도움을 준 적이 없다. 물론 그들은 그렇지 않다고 주장하겠지만 말이다.

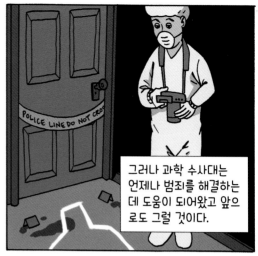

그러나 과학 수사대는 언제나 범죄를 해결하는 데 도움이 되어왔고 앞으로도 그럴 것이다.

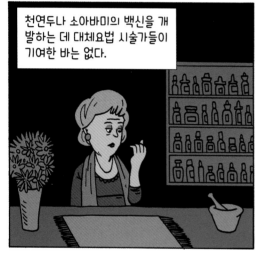

천연두나 소아마비의 백신을 개발하는 데 대체요법 시술가들이 기여한 바는 없다.

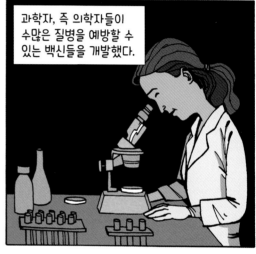

과학자, 즉 의학자들이 수많은 질병을 예방할 수 있는 백신들을 개발했다.

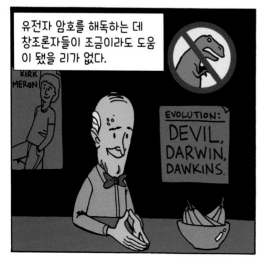

유전자 암호를 해독하는 데 창조론자들이 조금이라도 도움이 됐을 리가 없다.

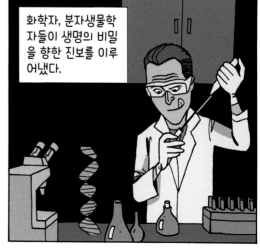

화학자, 분자생물학자들이 생명의 비밀을 향한 진보를 이루어냈다.

과학은 우리의 삶 곳곳에서 활용되고 있다.

당신은 과학을 통해 새로운 것을 발견하는 전율을 맛보게 될 거예요. 지금껏 누구도 하지 않은 것을 실험하고, 지금껏 누구도 보지 못한 것을 보는, 놀랍고 본능적인 감각을 경험하는 겁니다.

그 누구도 알지 못했던 것을 바로 당신이 알아내보지 않겠어요?

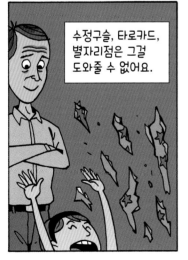

수정구슬, 타로카드, 별자리점은 그걸 도와줄 수 없어요.

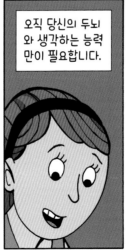

오직 당신의 두뇌와 생각하는 능력만이 필요합니다.

과학의 세계로 온 걸 환영합니다.

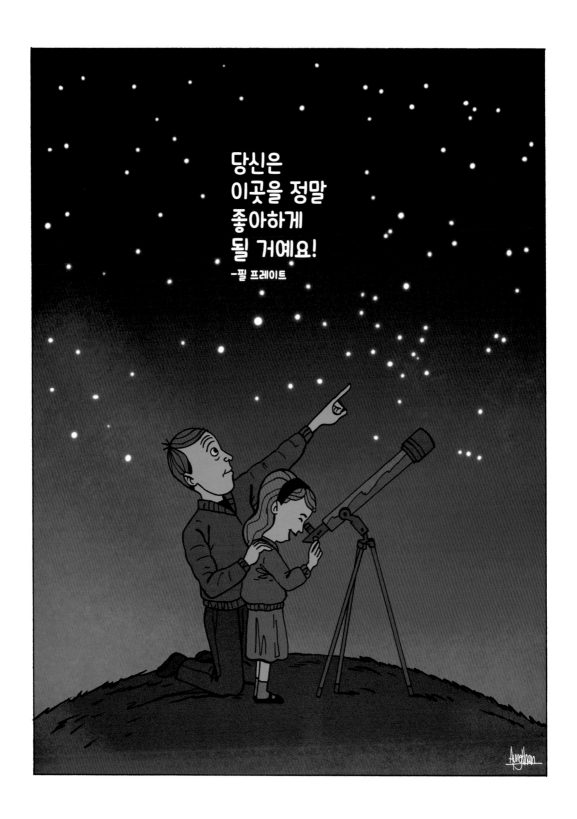

당신은
이곳을 정말
좋아하게
될 거예요!
-필 프레이트

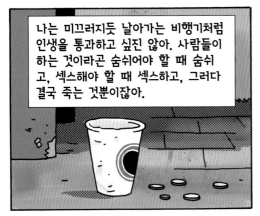

나는 미끄러지듯 날아가는 비행기처럼 인생을 통과하고 싶진 않아. 사람들이 하는 것이라곤 숨쉬어야 할 때 숨쉬고, 섹스해야 할 때 섹스하고, 그러다 결국 죽는 것뿐이잖아.

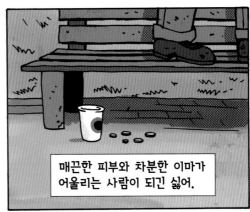

매끈한 피부와 차분한 이마가 어울리는 사람이 되긴 싫어.

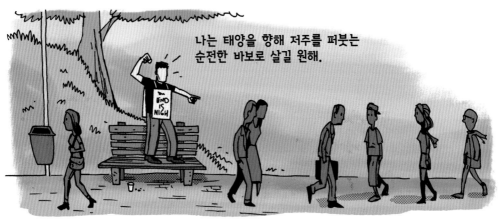

나는 태양을 향해 저주를 퍼붓는 순전한 바보로 살길 원해.

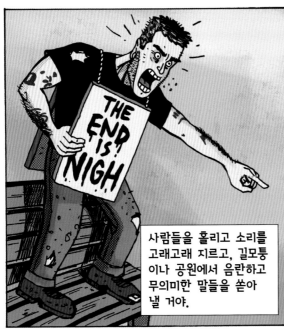

사람들을 홀리고 소리를 고래고래 지르고, 길모퉁이나 공원에서 음란하고 무의미한 말들을 쏟아 낼 거야.

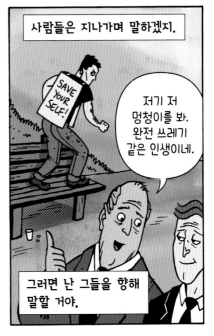

사람들은 지나가며 말하겠지.

저기 저 멍청이를 봐. 완전 쓰레기 같은 인생이네.

그러면 난 그들을 향해 말할 거야.

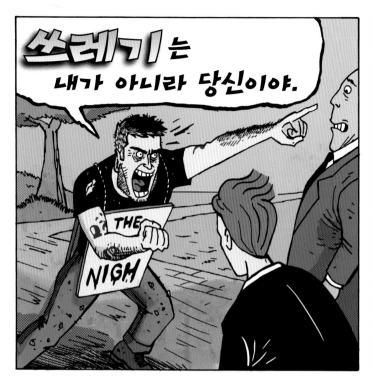

쓰레기는 내가 아니라 당신이야.

왜냐하면 당신은 당신의 직업을 싫어하고, 와이프를 저주하고, 당신의 재능과는 전혀 상관 없는 일에 자기 자신을 팔고 있거든.

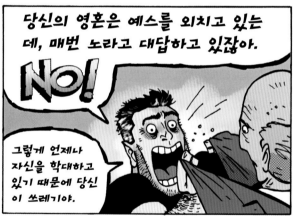

당신의 영혼은 예스를 외치고 있는데, 매번 노라고 대답하고 있잖아.

NO!

그렇게 언제나 자신을 학대하고 있기 때문에 당신이 쓰레기야.

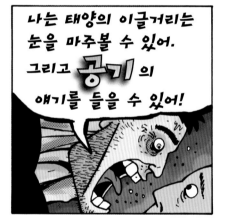

나는 태양의 이글거리는 눈을 마주볼 수 있어. 그리고 공기의 얘기를 들을 수 있어!

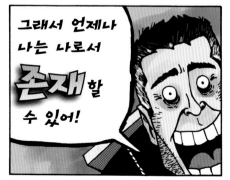

그래서 언제나 나는 나로서 존재할 수 있어!

-YAWN-

혹시 알아?

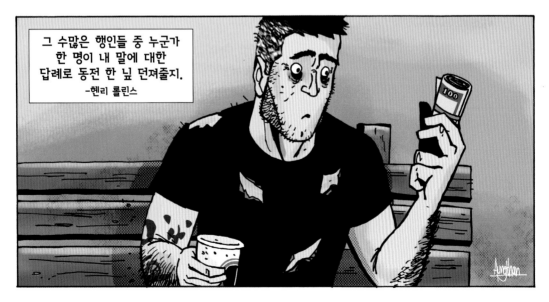

그 수많은 행인들 중 누군가
한 명이 내 말에 대한
답례로 동전 한 닢 던져줄지.
-헨리 롤린스

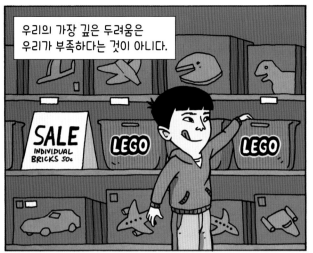

우리의 가장 깊은 두려움은
우리가 부족하다는 것이 아니다.

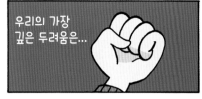

우리의 가장
깊은 두려움은...

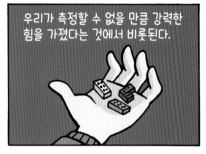

우리가 측정할 수 없을 만큼 강력한
힘을 가졌다는 것에서 비롯된다.

우리를 떨게하는
것은...

우리의 어두움이 아니라
우리의 밝음이다.

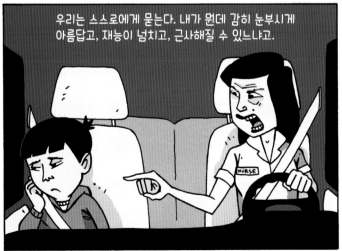

우리는 스스로에게 묻는다. 내가 뭔데 감히 눈부시게
아름답고, 재능이 넘치고, 근사해질 수 있느냐고.

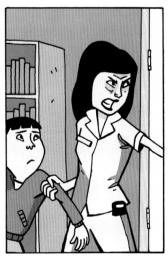

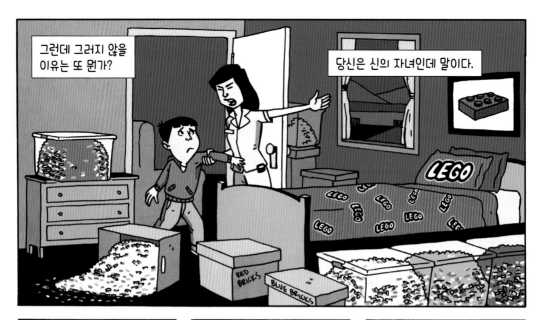

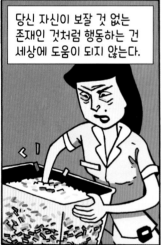

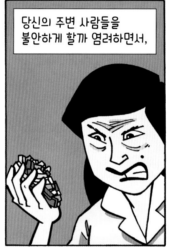

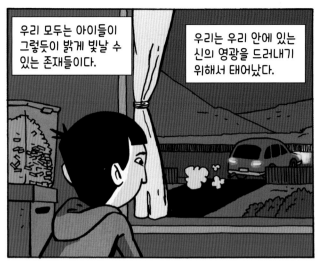

우리 모두는 아이들이 그렇듯이 밝게 빛날 수 있는 존재들이다.

우리는 우리 안에 있는 신의 영광을 드러내기 위해서 태어났다.

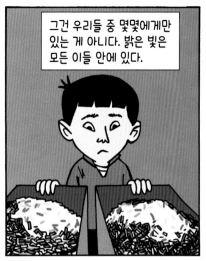

그건 우리들 중 몇몇에게만 있는 게 아니다. 밝은 빛은 모든 이들 안에 있다.

그리고 우리가 스스로를 밝게 빛나도록 허락했을 때,

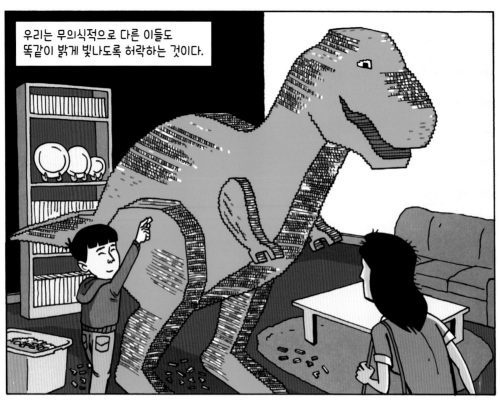

우리는 무의식적으로 다른 이들도
똑같이 밝게 빛나도록 허락하는 것이다.

우리가 두려움으로
부터 우리 자신을
해방시키면...

우리가 존재하는
그 자체만으로도
다른 이들 역시
해방시키게 된다.

−마리안 윌리암스

58

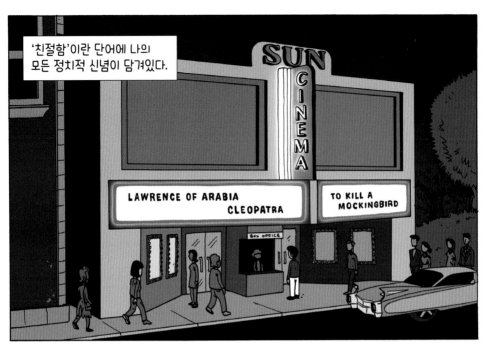

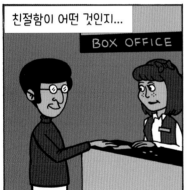

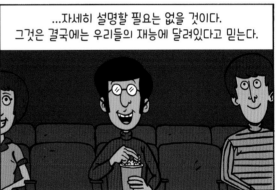

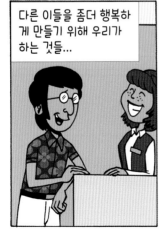

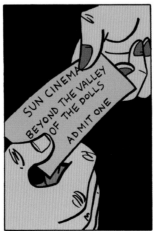

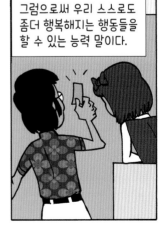

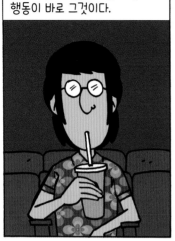

우리가 할 수 있는 가장 최상의 행동이 바로 그것이다.

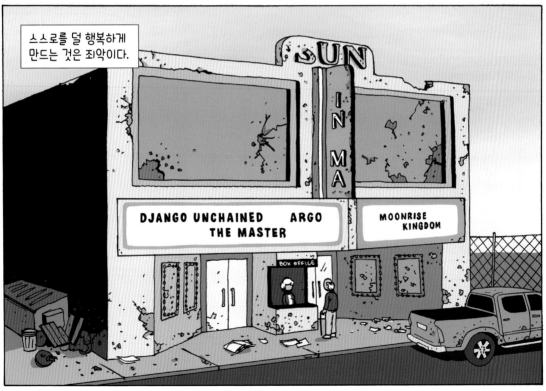

스스로를 덜 행복하게
만드는 것은 죄악이다.

스스로를 불행하게 만드는 순간이 모든 범죄가 시작되는 지점이기 때문이다.

우리는 이 세상에 기쁨으로 보답하기 위해 노력해야만 한다.

당신이 그 어떤 문제에 봉착하더라도 이건 변하지 않는 진실이다.

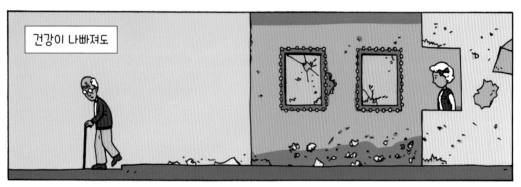

건강이 나빠져도

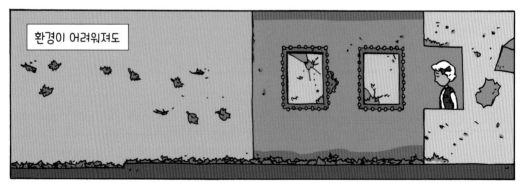

환경이 어려워져도

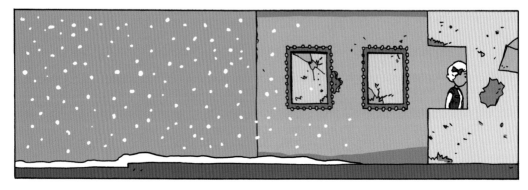

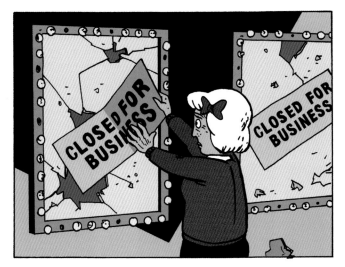

우리는 시도해야만 한다.

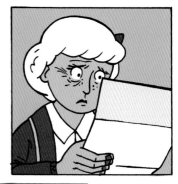

나 역시 언제나 친절함의 진정한 의미를 알았던 건 아니다.

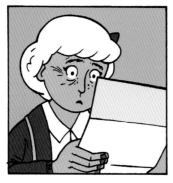
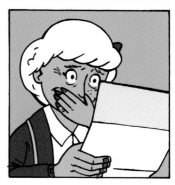

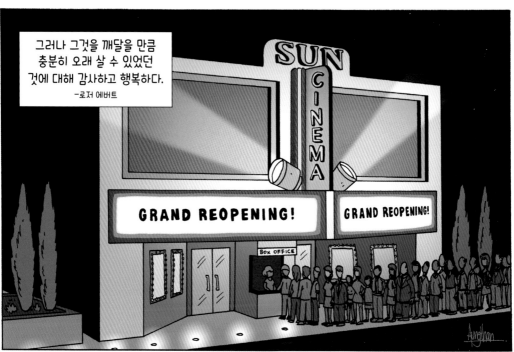

그러나 그것을 깨달을 만큼
충분히 오래 살 수 있었던
것에 대해 감사하고 행복하다.
－로저 에버트

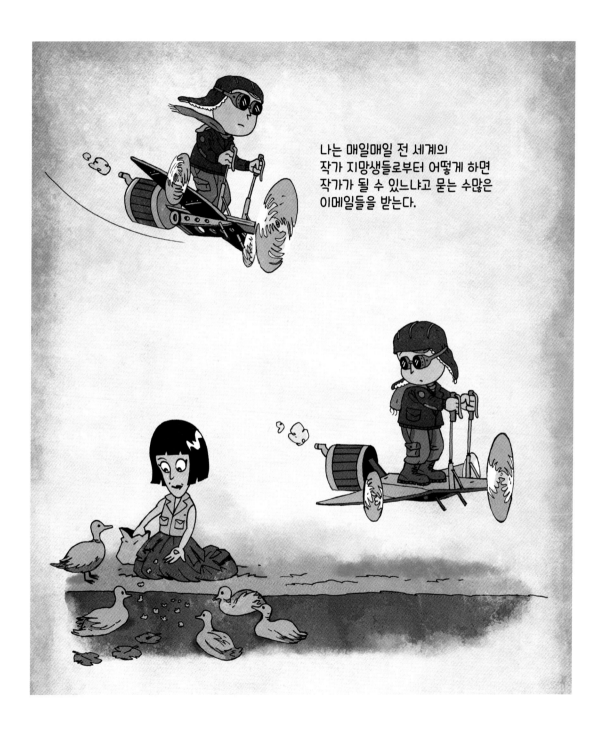

나는 매일매일 전 세계의
작가 지망생들로부터 어떻게 하면
작가가 될 수 있느냐고 묻는 수많은
이메일들을 받는다.

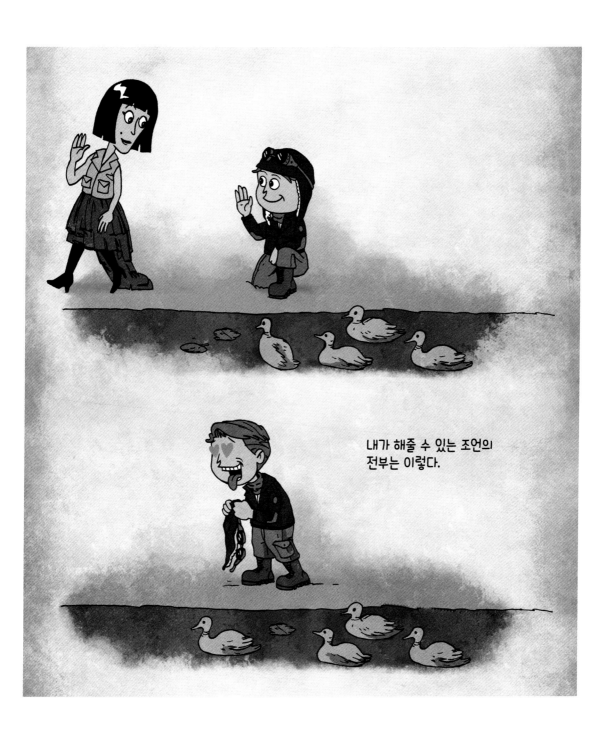

내가 해줄 수 있는 조언의
전부는 이렇다.

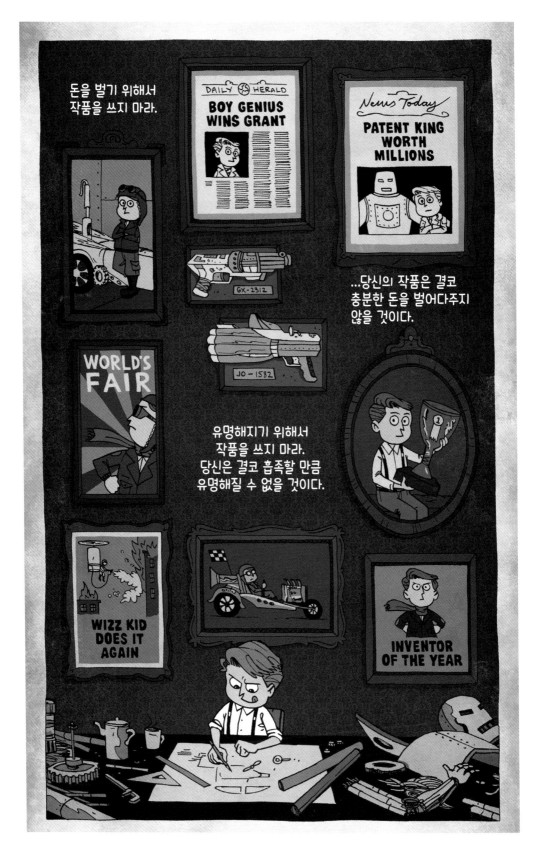

돈을 벌기 위해서
작품을 쓰지 마라.

...당신의 작품은 결코
충분한 돈을 벌어다주지
않을 것이다.

유명해지기 위해서
작품을 쓰지 마라.
당신은 결코 흡족할 만큼
유명해질 수 없을 것이다.

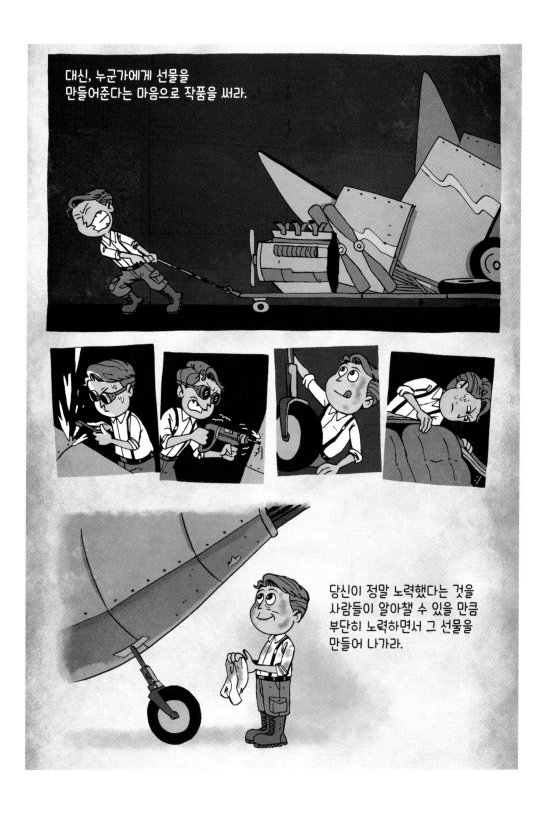

대신, 누군가에게 선물을
만들어준다는 마음으로 작품을 써라.

당신이 정말 노력했다는 것을
사람들이 알아챌 수 있을 만큼
부단히 노력하면서 그 선물을
만들어 나가라.

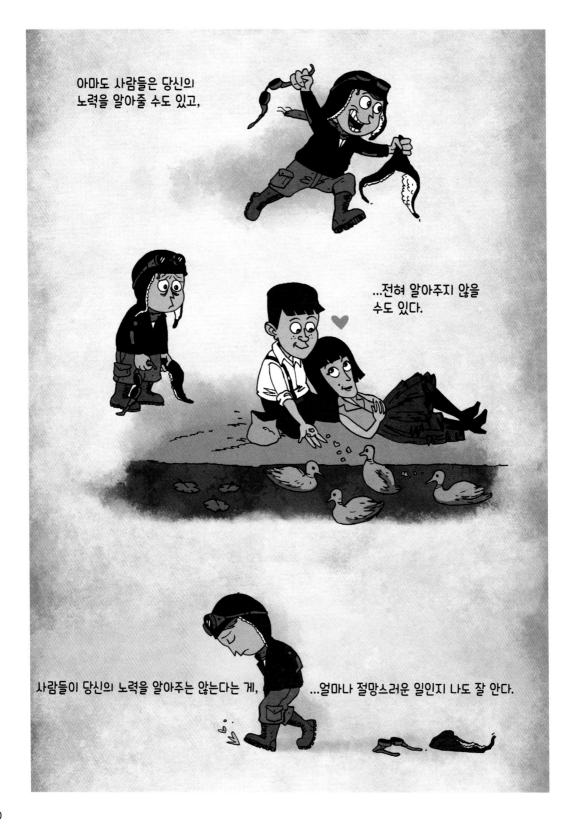

아마도 사람들은 당신의
노력을 알아줄 수도 있고,

...전혀 알아주지 않을
수도 있다.

사람들이 당신의 노력을 알아주는 않는다는 게, ...얼마나 절망스러운 일인지 나도 잘 안다.

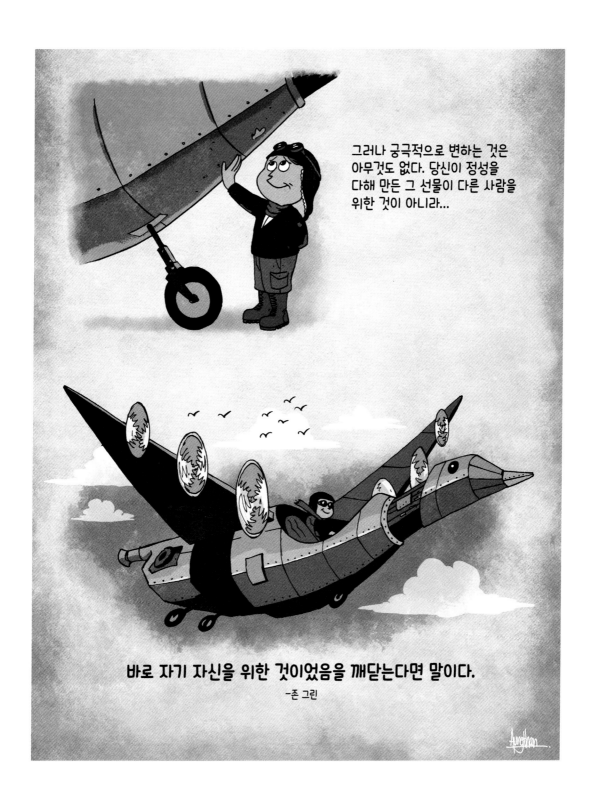

그러나 궁극적으로 변하는 것은 아무것도 없다. 당신이 정성을 다해 만든 그 선물이 다른 사람을 위한 것이 아니라...

바로 자기 자신을 위한 것이었음을 깨닫는다면 말이다.

-존 그린

자연의 법칙은 우리의 용기를 사랑한다.

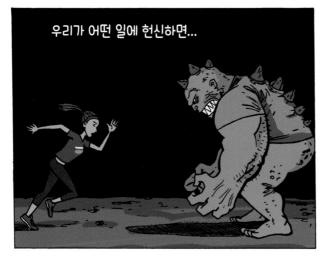

우리가 어떤 일에 헌신하면...

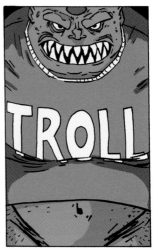

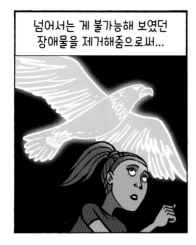

넘어서는 게 불가능해 보였던
장애물을 제거해줌으로써...

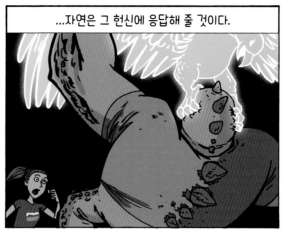

...자연은 그 헌신에 응답해 줄 것이다.

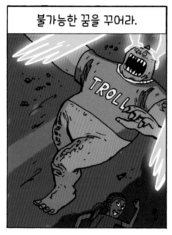

불가능한 꿈을 꾸어라.

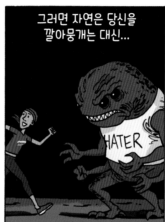

그러면 자연은 당신을
깔아뭉개는 대신...

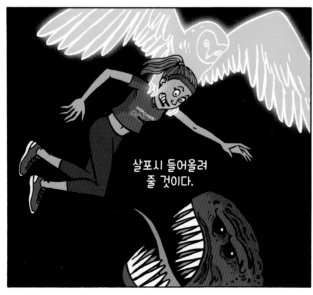

살포시 들어올려
줄 것이다.

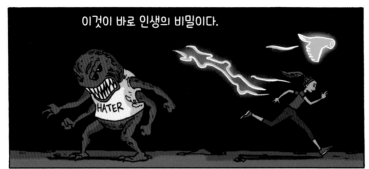

이것이 바로 인생의 비밀이다.

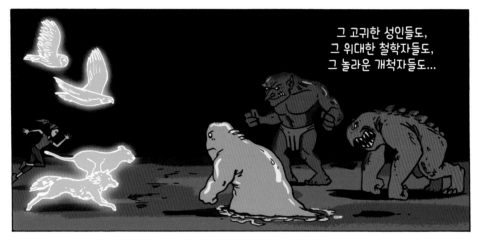

그 고귀한 성인들도,
그 위대한 철학자들도,
그 놀라운 개척자들도...

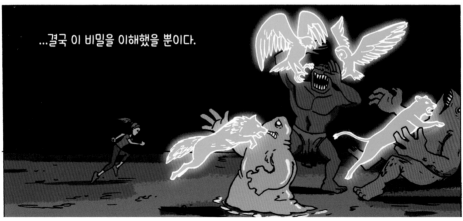

...결국 이 비밀을 이해했을 뿐이다.

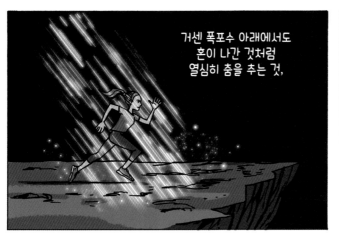

거센 폭포수 아래에서도
혼이 나간 것처럼
열심히 춤을 추는 것,

그것이 마법이
이뤄지는 방식이다.

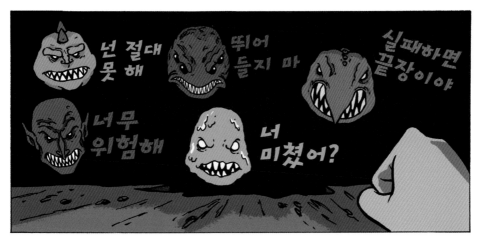

넌 절대
못 해

뛰어
들지 마

실패하면
끝장이야

너무
위험해

너
미쳤어?

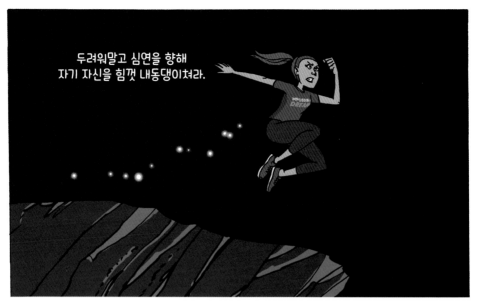

두려워말고 심연을 향해
자기 자신을 힘껏 내동댕이쳐라.

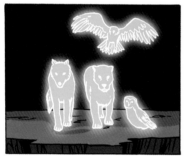

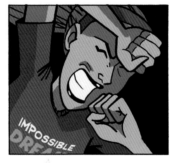

...그러면 깃털과 같이 폭신한 침대에 안기는 자신을 발견하게 될 것이다.

－테렌스 맥케나

스스로에게 세상이 필요로 하는 것을
하라고 요구하지 마라.

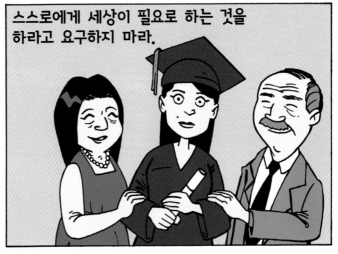

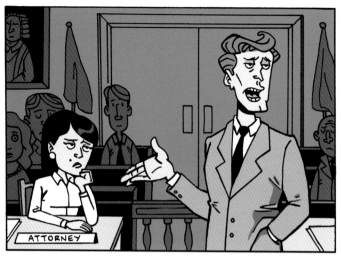
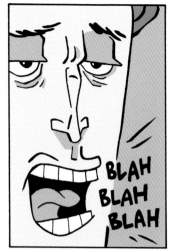
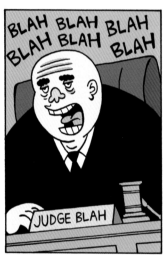

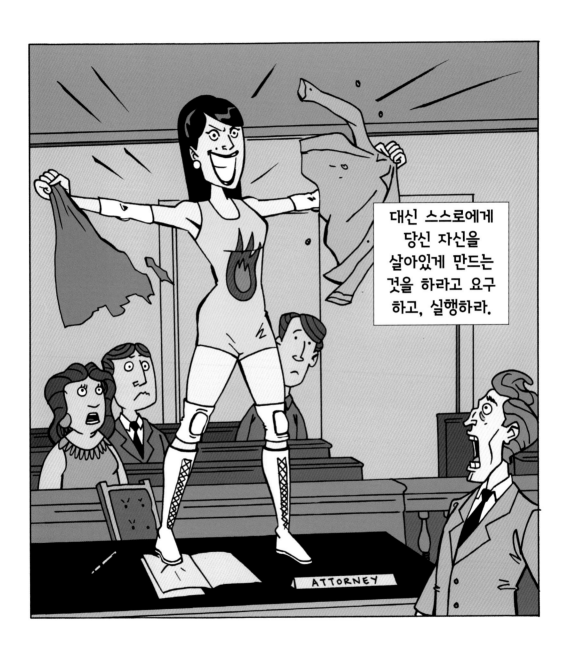

대신 스스로에게
당신 자신을
살아있게 만드는
것을 하라고 요구
하고, 실행하라.

왜냐하면 세상이 진정으로
원하는 건, 생생하게 살아가는
사람들이기 때문이다.

-하워드 서먼

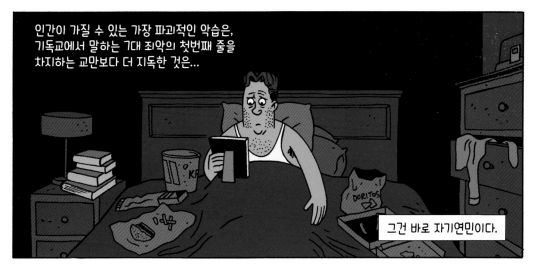

인간이 가질 수 있는 가장 파괴적인 악습은, 기독교에서 말하는 7대 죄악의 첫번째 줄을 차지하는 교만보다 더 지독한 것은...

그건 바로 자기연민이다.

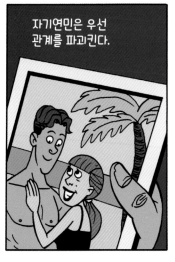

자기연민은 우선 관계를 파괴킨다.

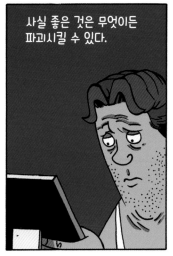

사실 좋은 것은 무엇이든 파괴시킬 수 있다.

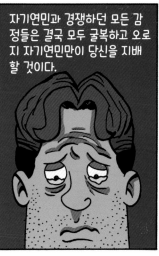

자기연민과 경쟁하던 모든 감정들은 결국 모두 굴복하고 오로지 자기연민만이 당신을 지배할 것이다.

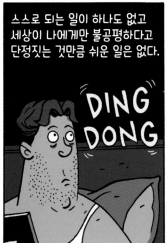

스스로 되는 일이 하나도 없고 세상이 나에게만 불공평하다고 단정짓는 것만큼 쉬운 일은 없다.

DING DONG

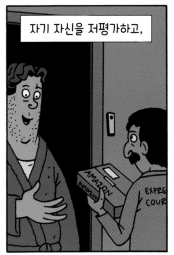

자기 자신을 저평가하고,

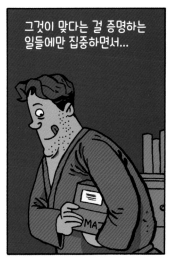

그것이 맞다는 걸 증명하는 일들에만 집중하면서...

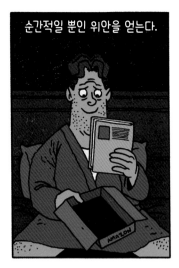

순간적일 뿐인 위안을 얻는다.

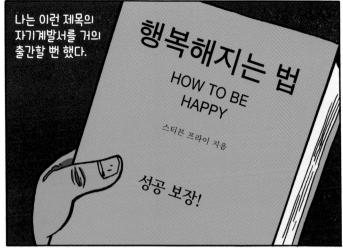

나는 이런 제목의 자기계발서를 거의 출간할 뻔 했다.

행복해지는 법

HOW TO BE HAPPY

스티븐 프라이 지음

성공 보장!

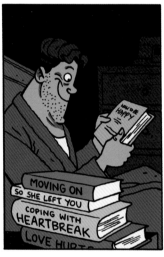

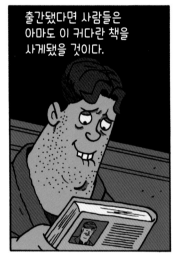

출간됐다면 사람들은 아마도 이 커다란 책을 사게됐을 것이다.

이 책의 첫 페이지에는 이렇게 쓸 작정이었다.

당신 스스로를 불쌍하게 여기지 마라. 그러면, 행복해질 것이다.

이 책의 나머지 페이지는 당신 자신의 생각과 그림들로 채우세요.

그게 바로 이 책이 말하는 바다.

그리고 그건 진실이다.

"정말 쉽죠"라고 말하는 것 같다.

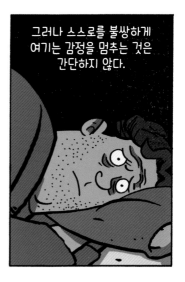

그러나 스스로를 불쌍하게 여기는 감정을 멈추는 것은 간단하지 않다.

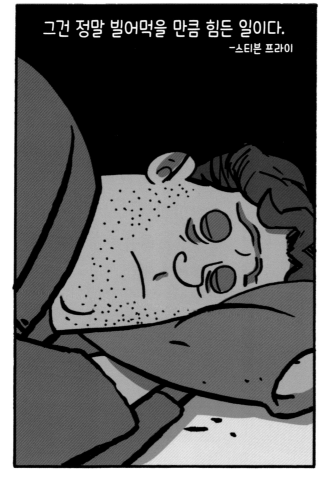

그건 정말 빌어먹을 만큼 힘든 일이다.

-스티븐 프라이

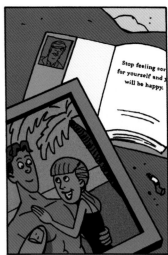

Stop feeling sor
for yourself and y
will be happy.

UNIVERSITY
TRACK
TEAM
2004

그러나 그래야만 한다.

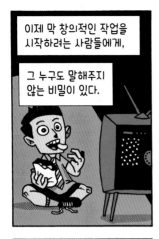

이제 막 창의적인 작업을 시작하려는 사람들에게,

그 누구도 말해주지 않는 비밀이 있다.

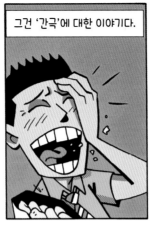

그건 '간극'에 대한 이야기다.

우리는 스스로의 취향 때문에 창작에 관심을 갖게 된다.

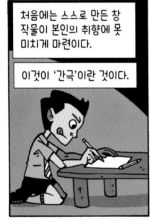

처음에는 스스로 만든 창작물이 본인의 취향에 못 미치게 마련이다.

이것이 '간극'이란 것이다.

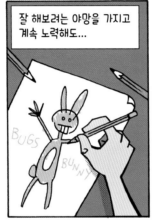

잘 해보려는 야망을 가지고 계속 노력해도...

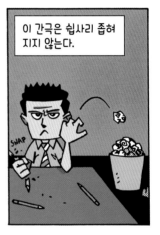

이 간극은 쉽사리 좁혀지지 않는다.

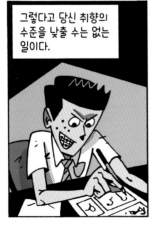

그렇다고 당신 취향의 수준을 낮출 수는 없는 일이다.

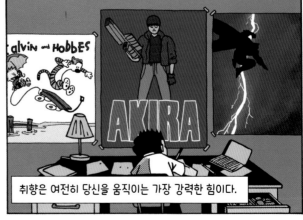

취향은 여전히 당신을 움직이는 가장 강력한 힘이다.

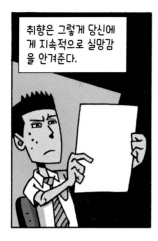

취향은 그렇게 당신에게 지속적으로 실망감을 안겨준다.

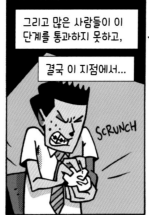

그리고 많은 사람들이 이 단계를 통과하지 못하고,

결국 이 지점에서...

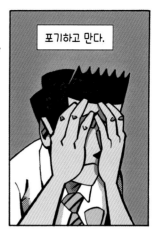

포기하고 만다.

창의적인 작업에 흥미를 느끼는 사람들은 누구나 자신의 능력이 자신의 취향을 도저히 따라가지 못하는 암울한 시기는 보낸다. 그 시기는 몇 년이 될 수도 있다.

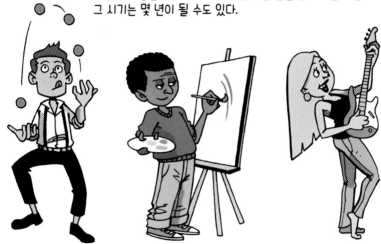

그러나 기대에 못 미치는 건, 전혀 특별할 것도 없고 심각하게 받아들일 필요도 없다.

누구나 이 과정을 거친다.

**이건 전적으로 정상적인
실망감인 것이다.**

무엇보다도 중요한 것은 현재 당신에게 가능한 일에 집중하는 것이다. 그건 바로 계속 연습하는 것이다.

심하다 싶을 정도로 연습하고 또 연습해라.

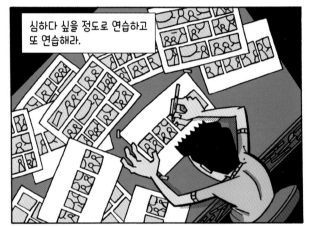

한 가지 주제를 정했으면 중간에 그만두지 말고 몇 주, 몇 달이 걸려서라도 그 주제로 작품을 마감해라.

실제로 하나의 작품을 완성해보는 것이 당신의 취향과 실력 사이의 간극은 좁힐 수 있는 유일한 길이다.

그 길을 가는 동안 당신의 작품은 어느새 당신의 야망이 원하는 만큼 좋아질 것이다.

잘 하려면 시간이 걸린다.

시간이 걸리는 건 너무도 당연스러운 일이다.

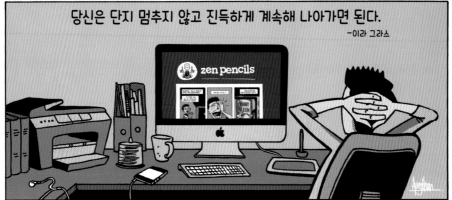

당신은 단지 멈추지 않고 진득하게 계속해 나아가면 된다.

―이라 그라스

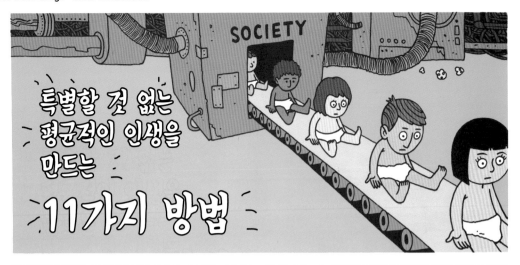

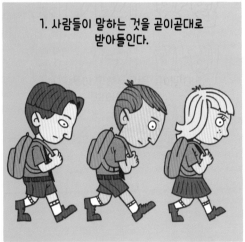

1. 사람들이 말하는 것을 곧이곧대로 받아들인다.

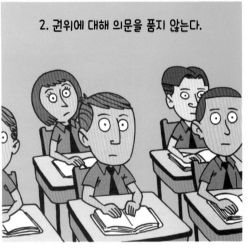

2. 권위에 대해 의문을 품지 않는다.

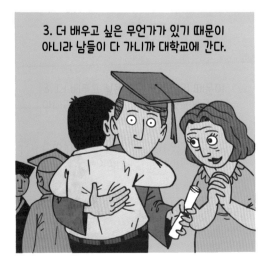

3. 더 배우고 싶은 무언가가 있기 때문이 아니라 남들이 다 가니까 대학교에 간다.

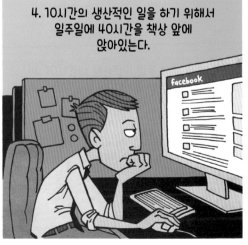

4. 10시간의 생산적인 일을 하기 위해서 일주일에 40시간을 책상 앞에 앉아있는다.

5. 일생 동안 해외여행은 한 번, 혹은 두 번 정도만 하고, 그나마 휴양 도시만 찾아다닌다.

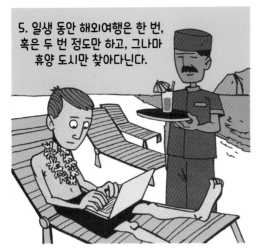

6. 자격이 되는 가장 높은 한도의 대출을 받아 30년 동안 갚아나간다.

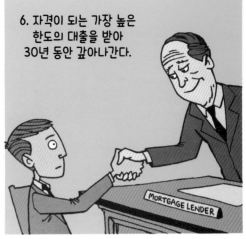

7. 결국 모든 사람들이 영어를 쓰게될 텐데, 라고 생각하면서 제2외국어는 배우려고 도전하지 않는다.

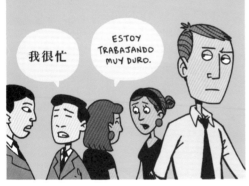

8. 언젠가 책을 한 권 써봐야지 생각은 하지만 결코 한 문장도 써본 적은 없다.

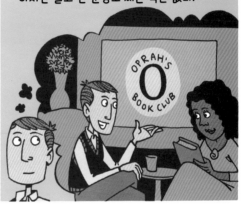

9. 창업에 대한 욕심은 있지만 감히 시작하지는 못 한다.

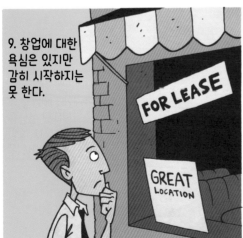

10. 다른 사람들 사이에서 두드러지는 것을 겁내고, 자기 자신에 대해서 집중하지 않는다.

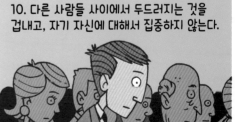

11. 시키는 대로만 일을 하고,
주어진 일을 체크하는 데에만 신경 쓴다.

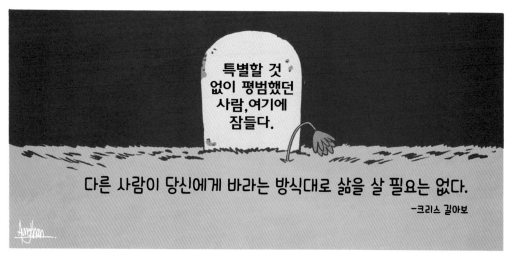

특별할 것
없이 평범했던
사람,여기에
잠들다.

다른 사람이 당신에게 바라는 방식대로 삶을 살 필요는 없다.

-크리스 길아보

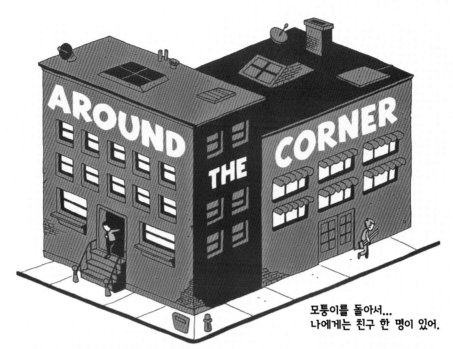

모퉁이를 돌아서...
나에게는 친구 한 명이 있어.

이 넓은 도시에서

하루는 스쳐지나고 일주일은 돌진하듯 사라져.

그렇게 어느새...

1년이 흘러가버리지.

내 오랜 친구의 얼굴을 본 지가 언제인지…

이 도시에서의 삶은 마치 미친 듯한 레이스 같아.

그 친구도 알 거야.
내가 그리워 한다는 걸…

93

내가 초인종을 누르며
'친구야 놀자'를 외치던 시절처럼,

그 친구가 우리집 초인종을
올리던 그때처럼...

그때 우리는 젊었지만

이제 우리는 바쁘고 늘
피곤에 쩐 남자들이지.

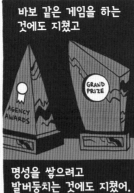

바보 같은 게임을 하는
것에도 지쳤고

명성을 쌓으려고
발버둥치는 것에도 지쳤어.

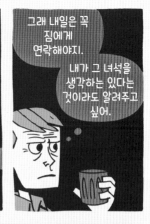

그래 내일은 꼭
짐에게
연락해야지.

내가 그 녀석을
생각하는 있다는
것이라도 알려주고
싶어.

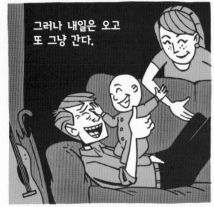

그러나 내일은 오고
또 그냥 간다.

그렇게 우리 둘
사이의 거리는
점점 멀어지기만
한다.

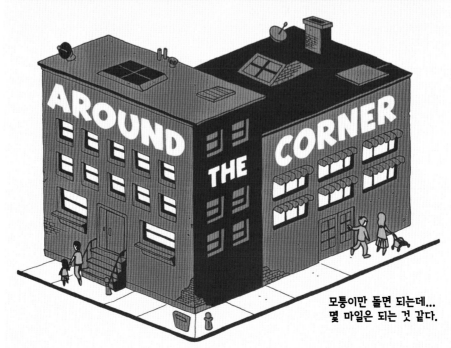

모퉁이만 돌면 되는데...
몇 마일은 되는 것 같다.

여기 전보가 왔습니다.

짐이 오늘 죽었다.

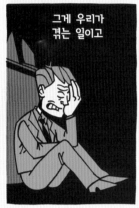
그게 우리가 겪는 일이고

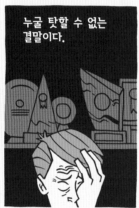
누굴 탓할 수 없는 결말이다.

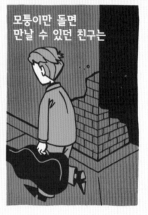
모퉁이만 돌면 만날 수 있던 친구는

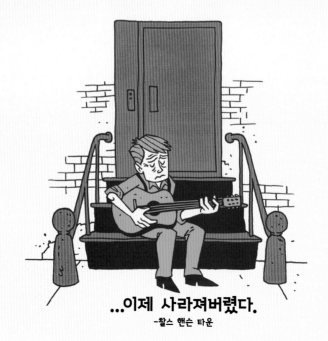

...이제 사라져버렸다.

-찰스 핸슨 타운

어떤 싸움이
내 안에서
계속되고 있단다.

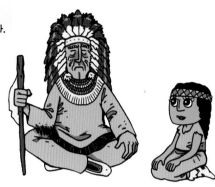

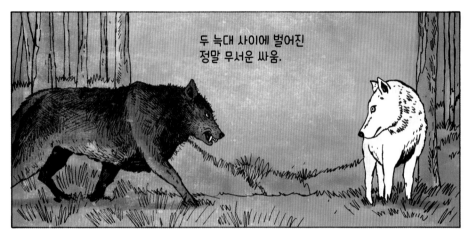

두 늑대 사이에 벌어진
정말 무서운 싸움.

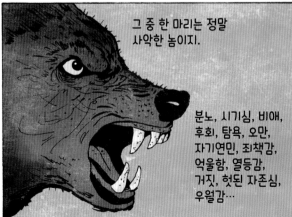

그 중 한 마리는 정말
사악한 놈이지.

분노, 시기심, 비애,
후회, 탐욕, 오만,
자기연민, 죄책감,
억울함, 열등감,
거짓, 헛된 자존심,
우월감…

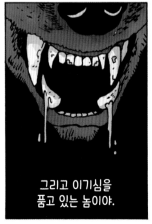

그리고 이기심을
품고 있는 놈이야.

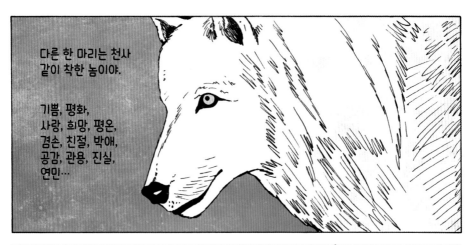

다른 한 마리는 천사
같이 착한 놈이야.

기쁨, 평화,
사랑, 희망, 평온,
겸손, 친절, 박애,
공감, 관용, 진실,
연민…

그리고 신뢰를 품고 있지.

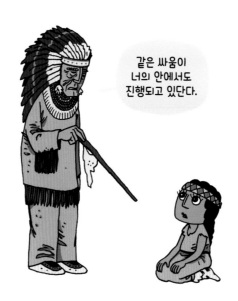

같은 싸움이
너의 안에서도
진행되고 있단다.

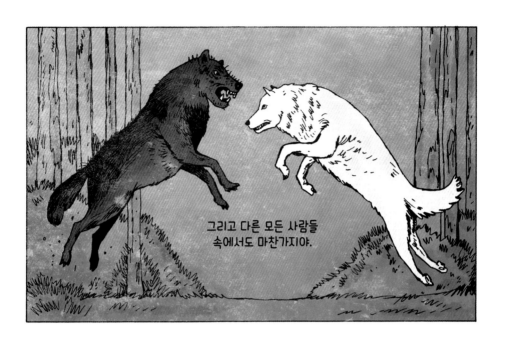

그리고 다른 모든 사람들
속에서도 마찬가지야.

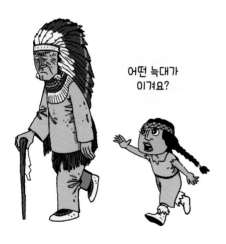

어떤 늑대가
이겨요?

네가
먹이를 주는
늑대란다.

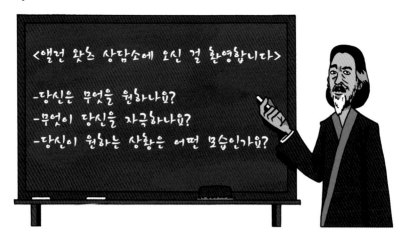

나는 학생들을 위한 직업 상담을 할 때 위와 같은 3가지 질문을 자주 던집니다.
그들은 찾아와서 나에게 이런 말들을 하거든요.

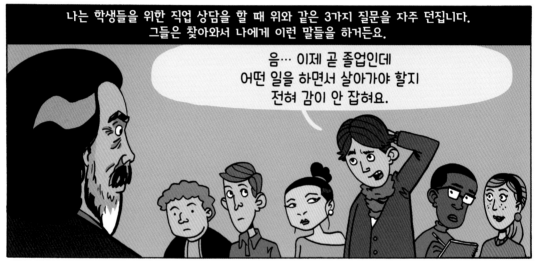

음… 이제 곧 졸업인데
어떤 일을 하면서 살아가야 할지
전혀 감이 안 잡혀요.

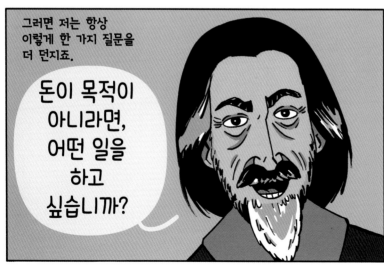

그러면 저는 항상
이렇게 한 가지 질문을
더 던지죠.

돈이 목적이
아니라면,
어떤 일을
하고
싶습니까?

어떻게 하면 인생을
정말 즐기면서
살 수 있을 것
같나요?

그러면 어떤 일을 해야 할지 모르겠다던 학생들은
놀랍게도 다음과 같은 말들을 쏟아냅니다.

음, 전 그림을
그리고 싶어요.

저는 시인이
되고 싶어요.

저는 소설을
쓰고 싶어요.

저는 들판에서 말을
타면서 살고 싶어요.

그렇지만 그런 것들을 해서는
돈 벌기가 어렵다는 사실은
누구나 아는 거잖아요.

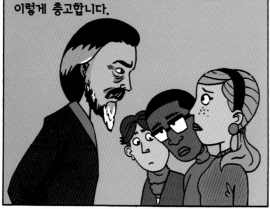

그러면 저는 본인이 진정 무엇을 하고 싶은지
다시 천천히 생각해 보도록 한 다음, 각각의
학생들이 그것을 확실하게 말하게 되었을 때
이렇게 충고합니다.

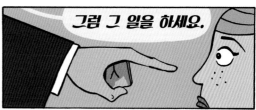

그럼 그 일을 하세요.

돈은 생각하지
말고.

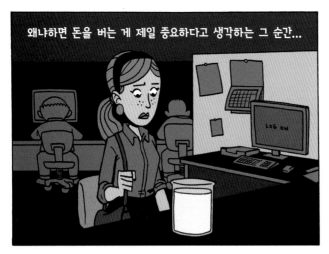

왜냐하면 돈을 버는 게 제일 중요하다고 생각하는 그 순간...

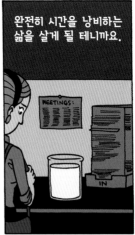

완전히 시간을 낭비하는 삶을 살게 될 테니까요.

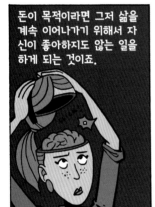

돈이 목적이라면 그저 삶을 계속 이어나가기 위해서 자신이 좋아하지도 않는 일을 하게 되는 것이죠.

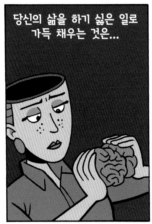

당신의 삶을 하기 싫은 일로 가득 채우는 것은...

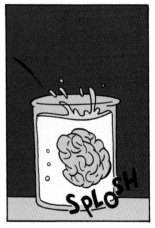

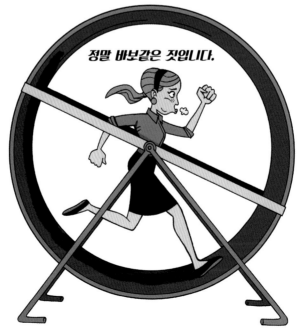

정말 바보같은 짓입니다.

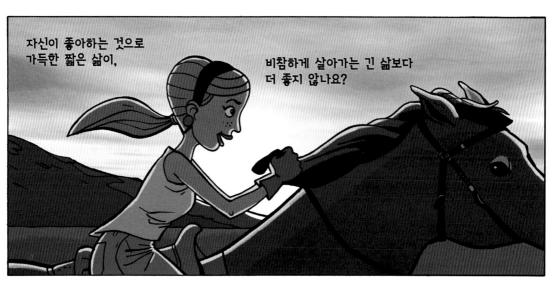

자신이 좋아하는 것으로
가득한 짧은 삶이,

비참하게 살아가는 긴 삶보다
더 좋지 않나요?

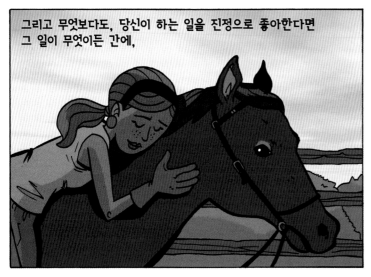

그리고 무엇보다도, 당신이 하는 일을 진정으로 좋아한다면
그 일이 무엇이든 간에,

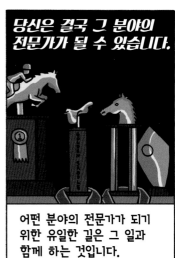

당신은 결국 그 분야의
전문가가 될 수 있습니다.

어떤 분야의 전문가가 되기
위한 유일한 길은 그 일과
함께 하는 것입니다.

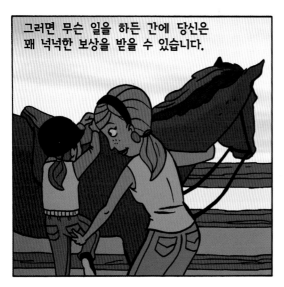

그러면 무슨 일을 하든 간에 당신은 꽤 넉넉한 보상을 받을 수 있습니다.

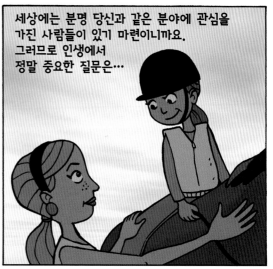

세상에는 분명 당신과 같은 분야에 관심을 가진 사람들이 있기 마련이니까요. 그러므로 인생에서 정말 중요한 질문은…

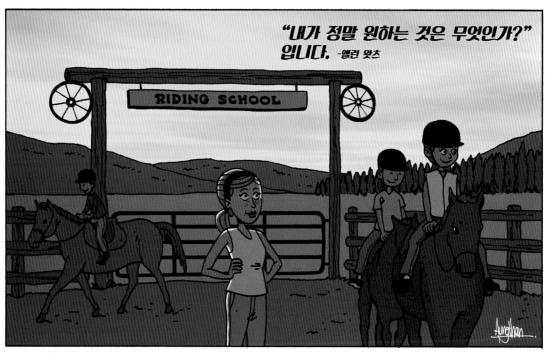

"내가 정말 원하는 것은 무엇인가?" 입니다. -앨런 왓츠

RIDING SCHOOL

교사가 하는 일이 뭐냐고?

A POEM BY
TAYLOR MALI
ART BY **ZEN PENCILS**

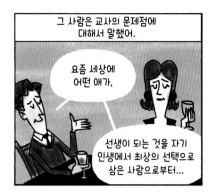

그 사람은 교사의 문제점에 대해서 말했어.

요즘 세상에 어떤 애가,

선생이 되는 것을 자기 인생에서 최상의 선택으로 삼은 사람으로부터...

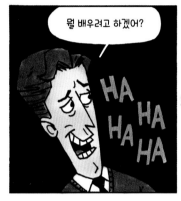

멀 배우려고 하겠어?

HA HA HA HA

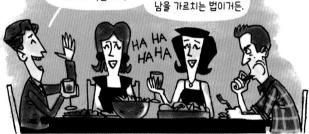

그는 그날 저녁에 초대된 다른 손님들에게 자기 말이 맞다고 떠벌렸지.

재능이 있는 사람은 자기가 직접 하고,

재능이 없는 사람이 남을 가르치는 법이거든.

HA HA HA HA

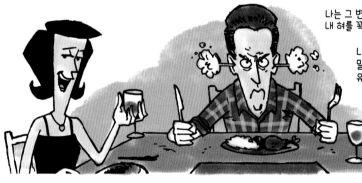

나는 그 변호사의 혓바닥을 물어 뜯는 대신 내 혀를 꽉 다물었어.

나 역시 변호사를 모욕하는 수많은 말들로 맞받아치면서 떠벌리고 싶은 유혹을 간신히 참아냈지.

왜냐하면 우리는 식사 중이었고, 무엇보다 거긴 아주 예의를 차려야 하는 자리였거든.

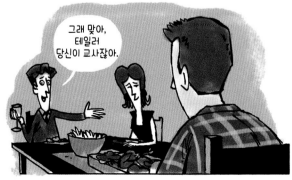

그래 맞아, 테일러 당신이 교사잖아.

솔직히,

별로 하는 일 없지 않아?

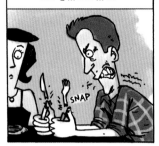

그는 '솔직히'라는 말은
하지 말았어야 했어.

왜냐하면 내 신조가 정직, 그리고 잘못된 것 바로잡기니까. 누군가 내게 솔직하게
말하라고 요구하면, 나는 그 말 그대로 해줘야 직성이 풀리는 성미거든.

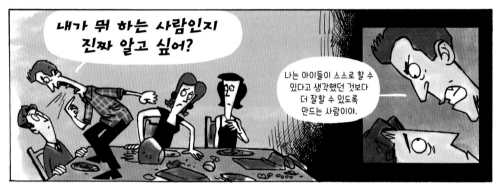

내가 뭐 하는 사람인지
진짜 알고 싶어?

나는 아이들이 스스로 할 수
있다고 생각했던 것보다
더 잘할 수 있도록
만드는 사람이야.

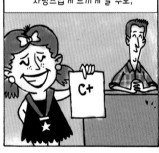

나는 c+을 명예훈장을 받은 것만큼
자랑스럽게 느끼게 할 수도,

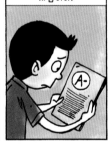

A-를 실망스러운 결과로
느끼게 만들 수도 있는
사람이야.

너는 이것보다
더 잘할 수 있는 아이야.
그걸 알아야 한단다.

나는 그렇게 재잘거리길 좋아하는 아이들을 교실에서
40분 동안 조용히 앉아있게 만들 수 있는 사람이야.

아니, 친구들과
상의하지 말고
혼자 해봐.

아니, 지금은
질문하는 시간이
아니야.

왜 화장실 가는 걸
허락해주지 않느냐고?

너 지금 그냥
지루해서 그런
거잖아.

진짜 화장실 가고 싶어서
그런 게 아니라.
안 그래?

나는 학생들 집에 전화를 걸어 학부모들을
긴장하게 만들 수도 있지.

안녕하세요? 말리입니다.
실례되는 시간에 전화를 한 건
아닌지요?

아드님이
오늘 학교에서
어떤 말을 했는지
아셔야할 것
같아서
연락드렸습니다.

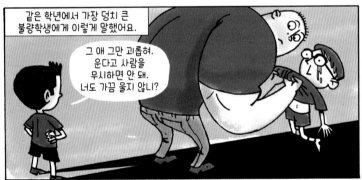

같은 학년에서 가장 덩치 큰
불량학생에게 이렇게 말했어요.

그 애 그만 괴롭혀.
운다고 사람을
무시하면 안 돼.
너도 가끔 울지 않니?

괜찮아,
별일 아니야.

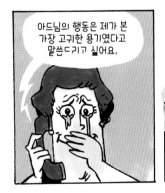

아드님의 행동은 제가 본
가장 고귀한 용기였다고
말씀드리고 싶어요.

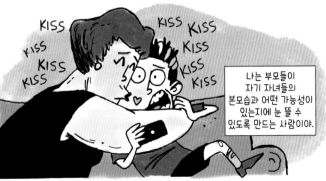

KISS
KISS KISS
KISS KISS
KISS
KISS
KISS
KISS KISS
KISS
KISS

나는 부모들이
자기 자녀들의
본모습과 어떤 가능성이
있는지에 눈 뜰 수
있도록 만드는 사람이야.

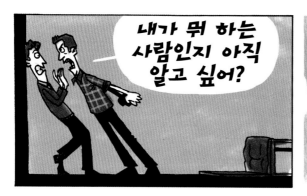

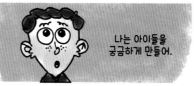

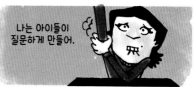

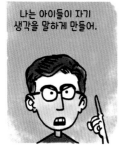

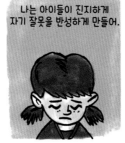

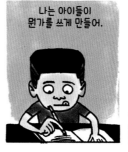

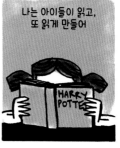

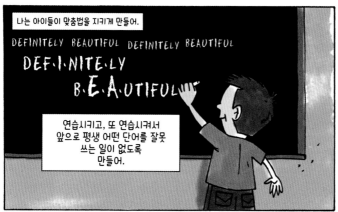

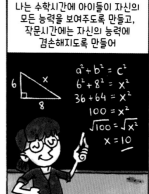

그리고 뭘 할 수 있는지로 어떤 사람을 **판단** 하려는 사람이 있다면,

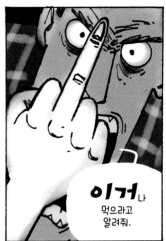

이거나 먹으라고 알려줘.

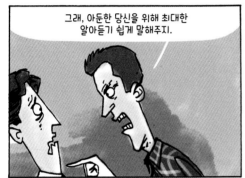

그래, 아둔한 당신을 위해 최대한 알아듣기 쉽게 말해주지.

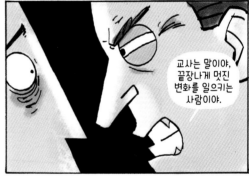

교사는 말이야, 끝장나게 멋진 변화를 일으키는 사람이야.

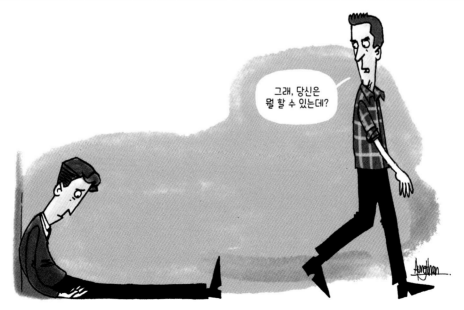

그래, 당신은 뭘 할 수 있는데?

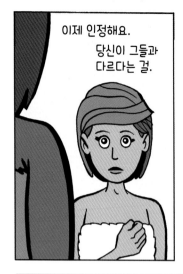

이제 인정해요.

당신이 그들과 다르다는 걸.

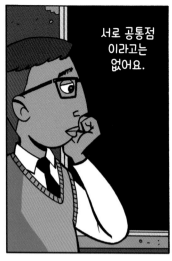

서로 공통점 이라고는 없어요.

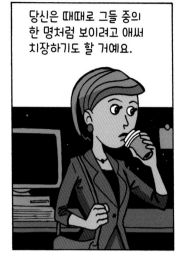

당신은 때때로 그들 중의 한 명처럼 보이려고 애써 치장하기도 할 거예요.

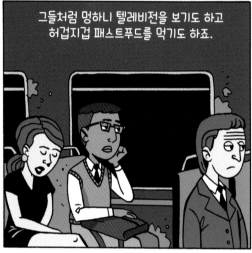

그들처럼 멍하니 텔레비전을 보기도 하고 허겁지겁 패스트푸드를 먹기도 하죠.

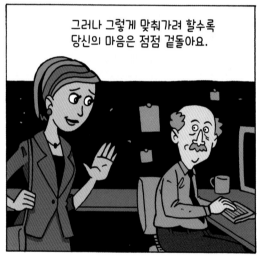

그러나 그렇게 맞춰가려 할수록 당신의 마음은 점점 겉돌아요.

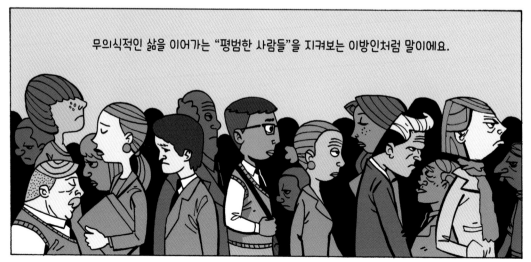

무의식적인 삶을 이어가는 "평범한 사람들"을 지켜보는 이방인처럼 말이에요.

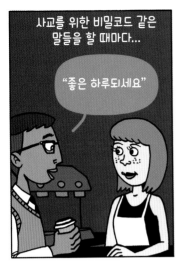

사교를 위한 비밀코드 같은 말들을 할 때마다...

"좋은 하루되세요"

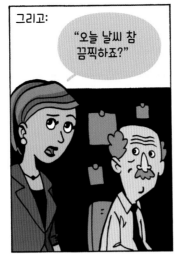

그리고:

"오늘 날씨 참 끔찍하죠?"

당신의 안에서는 금지된 대화를 하고 싶은 욕망이 들끓죠.

TELL ME SOMETHING THAT MAKES YOU CRY

당신을 펑펑 울게 만들었던 이야기를 들려줘요.

혹은

WHAT DO YOU THINK DEJA VU IS FOR?

데자뷰에 대해서 어떻게 생각해요?

부딪쳐봐요.

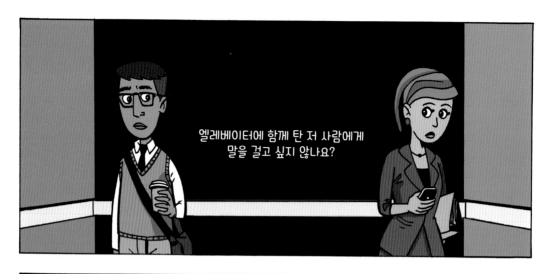

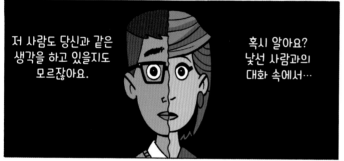

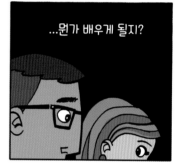

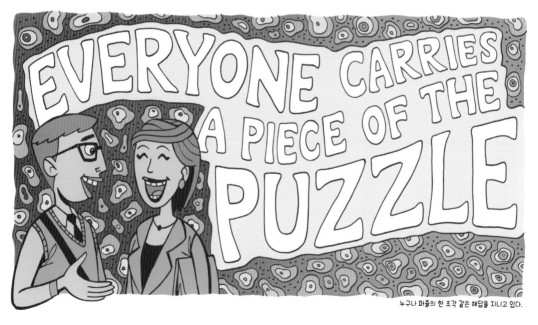

누구나 퍼즐의 한 조각 같은 해답을 지니고 있다.

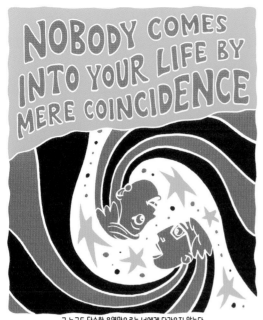

그 누구도 단순한 우연만으로는 너에게 다가오지 않는다.

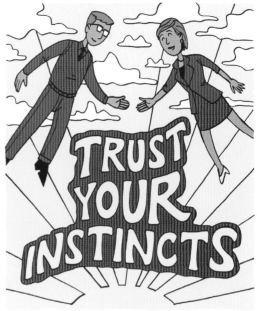

너의 본능을 믿어라.

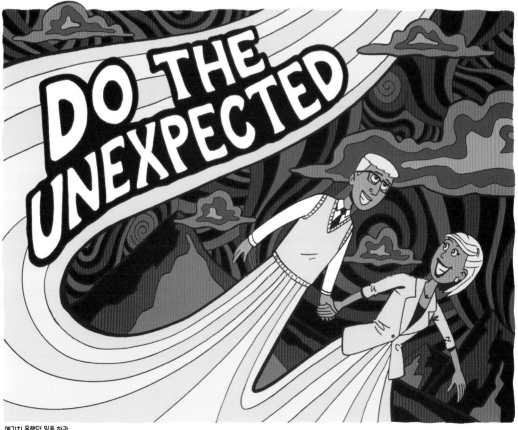

예기치 못했던 일을 하라.

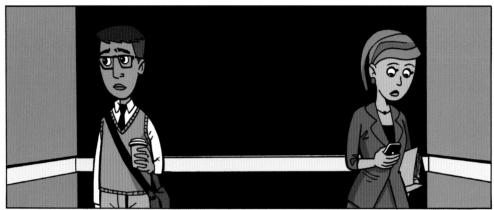

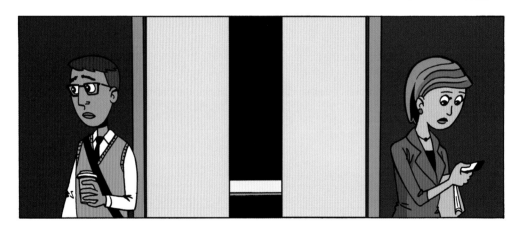

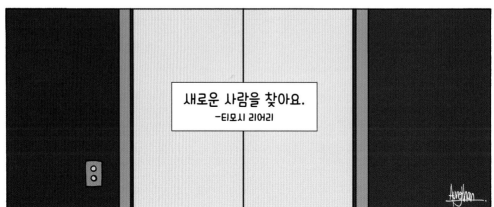

새로운 사람을 찾아요.
—티모시 리어리

사랑한다는 건 어쨌든 상처받는 일이다.

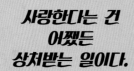
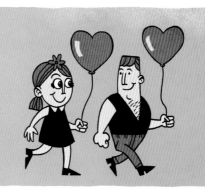

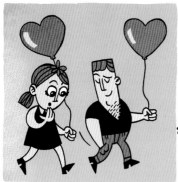
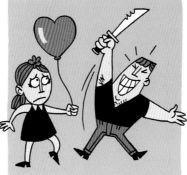
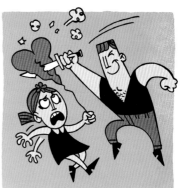

무언가를 사랑해 보라. 그러면 당신의 마음은 틀림없이 괴로워지고,

...어쩌면 금세 상처받게 될 것이다.

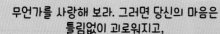
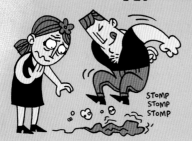
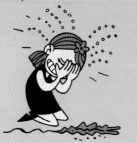
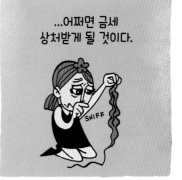

만약 마음에 그 어떤 상처도 받고 싶지 않다면 그 누구에게도 마음을 주어서는 안 된다. 동물에게조차도 말이다.

상처 받고 싶지 않다면 당신의 마음을 취미와 소소한 사치로 조심스럽게 감싸고...

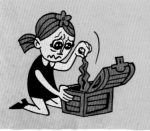
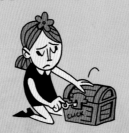

얽매이게 하는 모든 것을 피해야 한다.

그리고 이기심이라는 상자, 혹은 관 속에 당신의 마음을 안전하게 가둬놓아야 할 것이다.
그러나 안전하지만, 어둡고 움직임이 없으며 공기도 통하지 않는 그 관속에서 당신의
마음은 변질되고 말 것이다. 결코 상처를 받는 일도 없고 깨지지도 않겠지만, 뚫고 들어갈 수도 없고,
...구원받을 수도 없는 마음이 되어버리는 것이다.

－C. S. 루이스

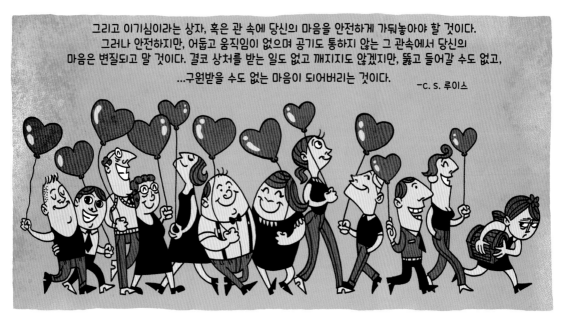

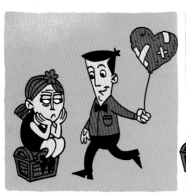
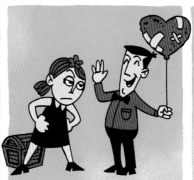

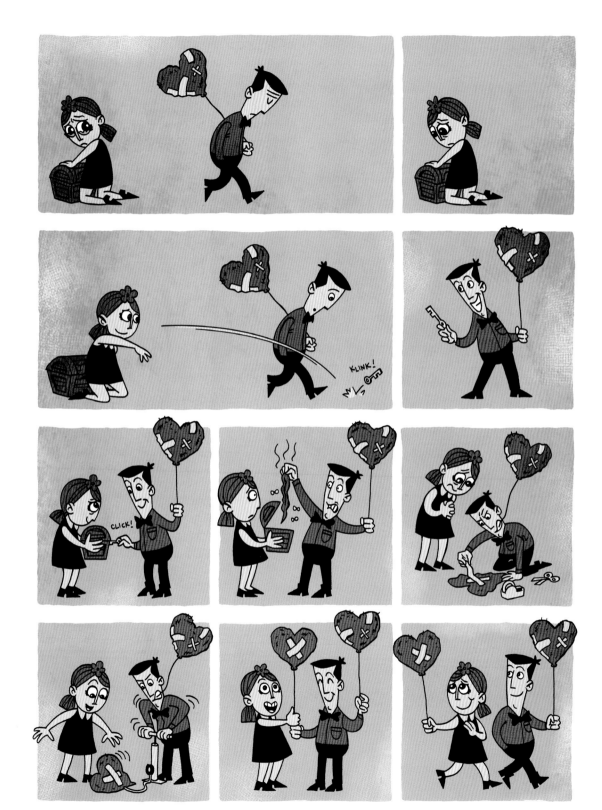

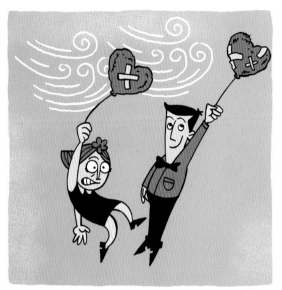
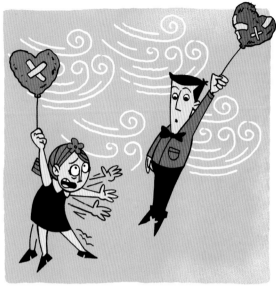
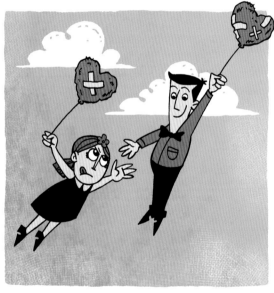
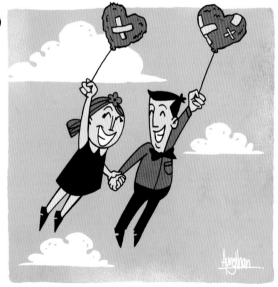

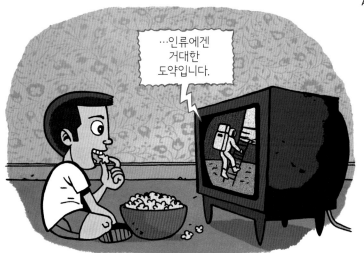

마음 깊숙한 곳에서
무엇이 정말 나를
흥분시키는지,
무엇이 가장 나를
도전적이게 만드는지
결정하세요.

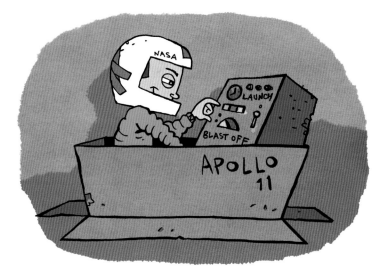

그리고
그 결정된 방향으로
당신의 생활을
맞춰나가기
시작하세요.

무엇을 먹을 것인지부터
오늘밤에 어떻게
시간을 보낼 것인지까지,
당신이 내리는
매 순간의 결정들이…

…내일의 당신,
또 그 다음날의
당신의 모습을
결정하게
될 것입니다.

당신이 되고자 하는
그 미래의 사람을
들여다보고
그 사람이
되기 위해서
자기자신을
다듬어 나가세요.

아마도 당신이
생각했던 것과는
정확하게 일치하지
않는 상황과
맞닥뜨릴 수도
있습니다.

그러나 당신은 곧 스스로 믿고 있는
그 직업 안에서 당신에게
꼭 들어맞는 일을 맡게될 겁니다.

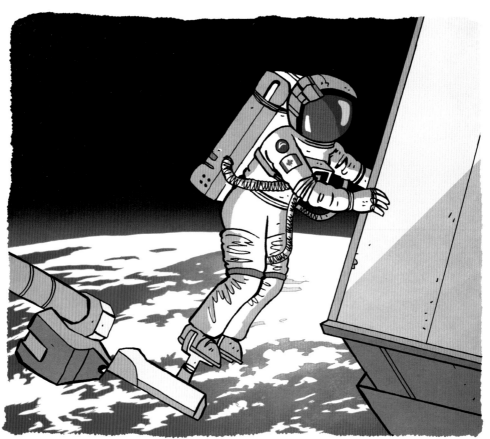

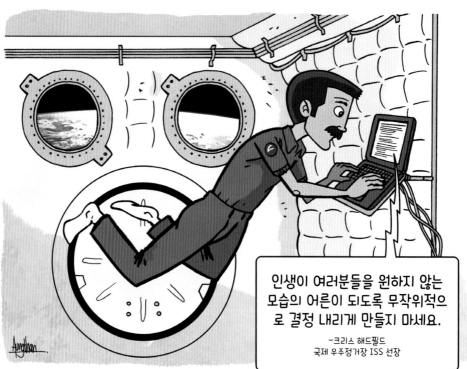

인생이 여러분들을 원하지 않는
모습의 어른이 되도록 무작위적으
로 결정 내리게 만들지 마세요.

－크리스 해드필드
국제 우주정거장 ISS 선장

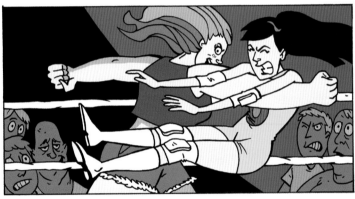
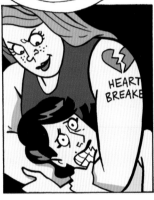
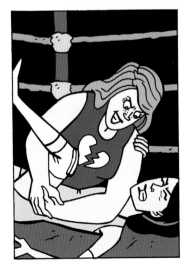
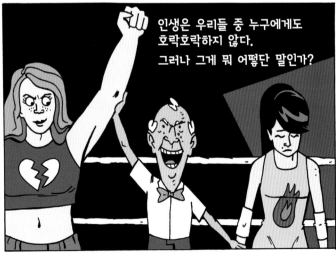

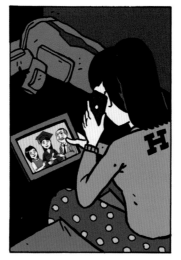
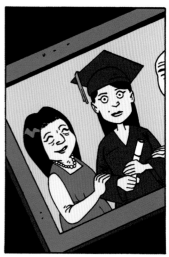
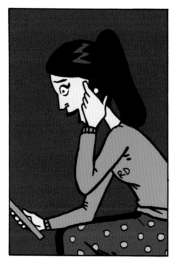
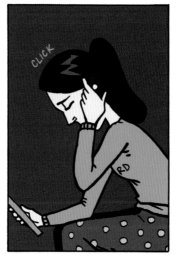
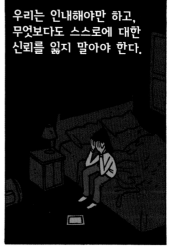

우리는 인내해야만 하고,
무엇보다도 스스로에 대한
신뢰를 잃지 말아야 한다.

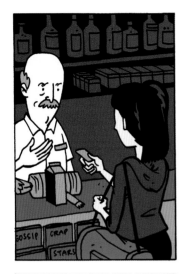
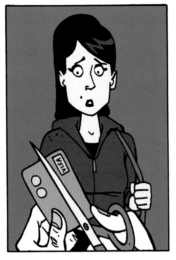

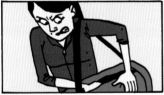
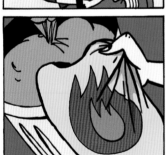
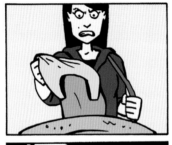

우리는 우리가 어떤 일을
잘 할 수 있도록 재능을
타고났다는 것을
믿어야 하며...

...그 재능을 반드시
실현시켜야만 한다.
-마리 퀴리

속보
시위대에 점령된 도시.
시민들 거리로 나서다.

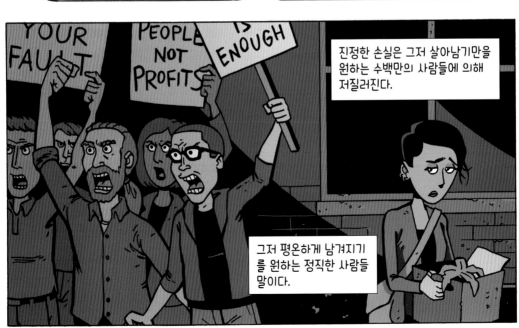

진정한 손실은 그저 살아남기만을 원하는 수백만의 사람들에 의해 저질러진다.

그저 평온하게 남겨지기를 원하는 정직한 사람들 말이다.

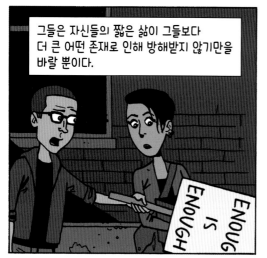

그들은 자신들의 짧은 삶이 그들보다 더 큰 어떤 존재로 인해 방해받지 않기만을 바랄 뿐이다.

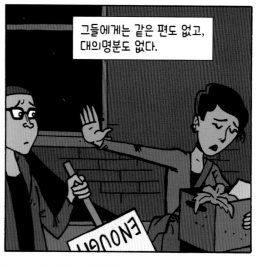

그들에게는 같은 편도 없고, 대의명분도 없다.

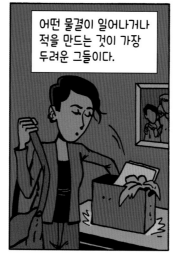

그들은 자신의 약점이 드러나서 공격의 표적이 되지는 않을까 두려워서 자신이 가진 힘을 측정해보려고 하지도 않는다.

어떤 물결이 일어나거나 적을 만드는 것이 가장 두려운 그들이다.

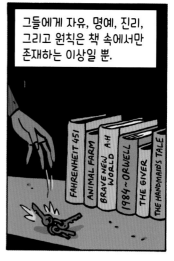

그들에게 자유, 명예, 진리, 그리고 원칙은 책 속에서만 존재하는 이상일 뿐.

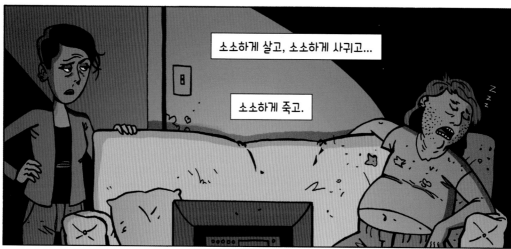

소소하게 살고, 소소하게 사귀고...

소소하게 죽고.

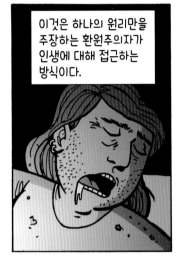

이것은 하나의 원리만을 주장하는 환원주의자가 인생에 대해 접근하는 방식이다.

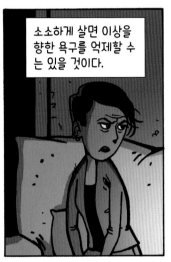

소소하게 살면 이상을 향한 욕구를 억제할 수는 있을 것이다.

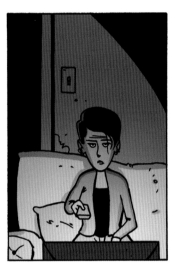

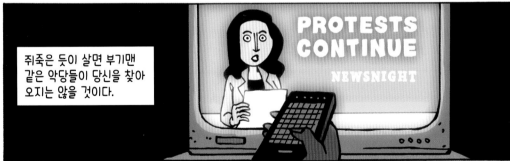

쥐죽은 듯이 살면 부기맨 같은 악당들이 당신을 찾아오지는 않을 것이다.

PROTESTS CONTINUE

NEWSNIGHT

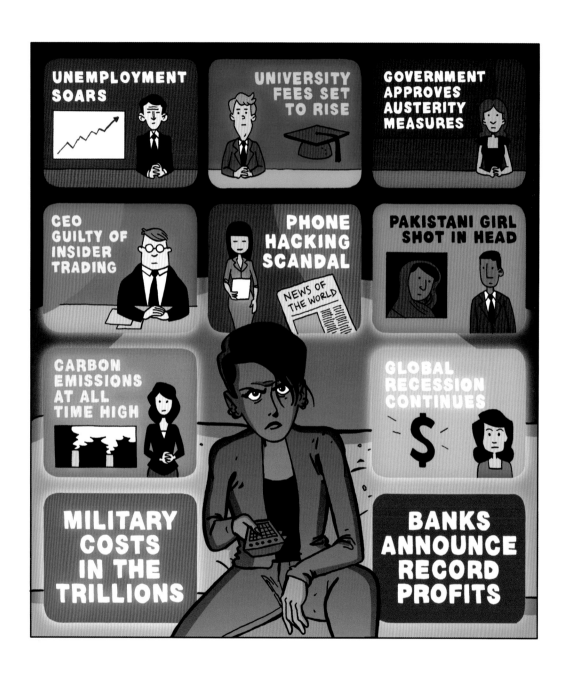

자신의 영혼을 작은 공 안으로
말아넣은 뒤에, 이제 안전하다는
환각에 도취된 사람들.

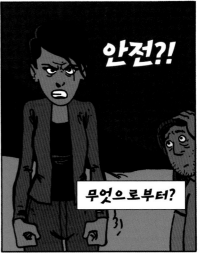

안전?!

무엇으로부터?

삶이란 어차피 한 발만 내딛으면 죽음으로 이어지는 벼랑 끝이다.

좁다란 골목길이지만
우리를 어떤 곳으로
이끄는 것은 넓은 대로와
마찬가지다.

작은 촛불이지만
자신을 태우는 것은
커다란 횃불과
마찬가지다.

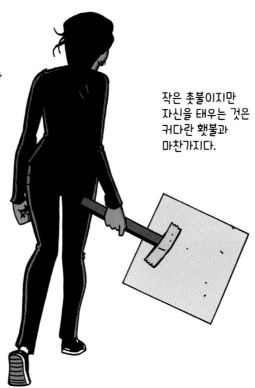

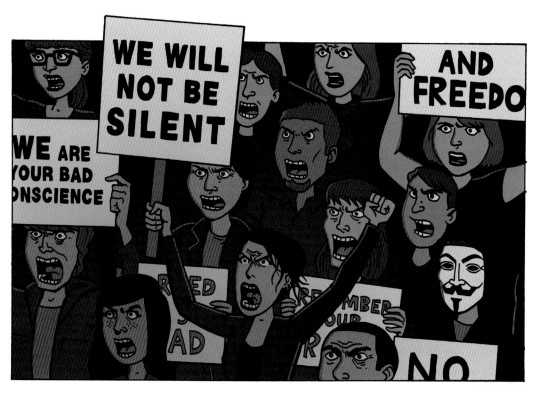

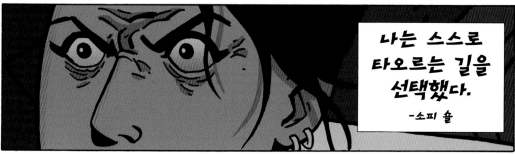

나는 스스로
타오르는 길을
선택했다.

-소피 숄

어린시절부터 학생시절, 그리고 죽을 때까지,
우리는 평생 스스로를 다른 사람과
비교하도록 교육 받았습니다.

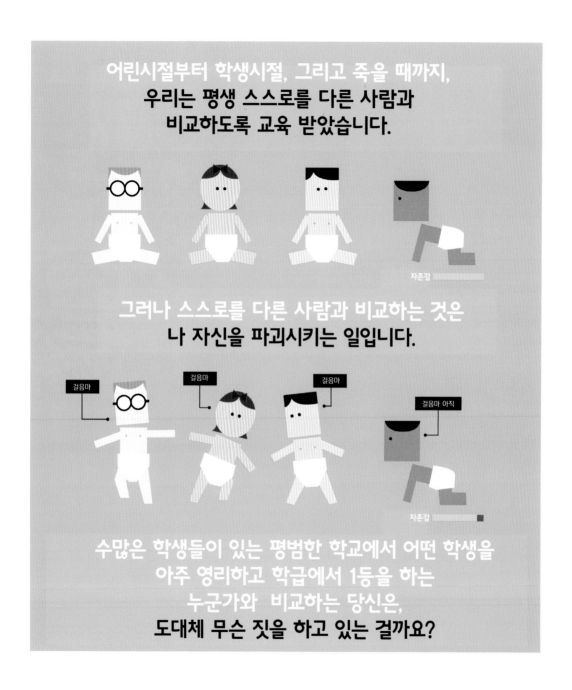

그러나 스스로를 다른 사람과 비교하는 것은
나 자신을 파괴시키는 일입니다.

수많은 학생들이 있는 평범한 학교에서 어떤 학생을
아주 영리하고 학급에서 1등을 하는
누군가와 비교하는 당신은,
도대체 무슨 짓을 하고 있는 걸까요?

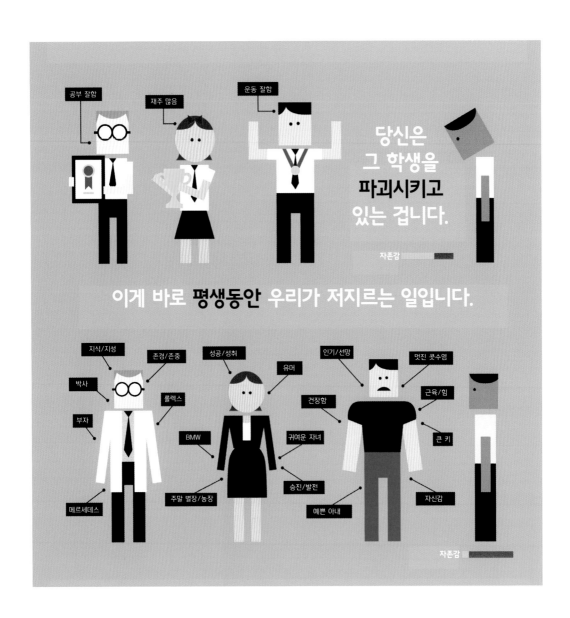

당신은
그 학생을
파괴시키고
있는 겁니다.

이게 바로 **평생동안** 우리가 저지르는 일입니다.

그 누구와도 나를 비교하지 않고 살아갈 수는
없는 걸까요? 높은 것도 낮은 것도 없고,
우등한 사람도 열등한 사람도 없는 채로 말입니다.

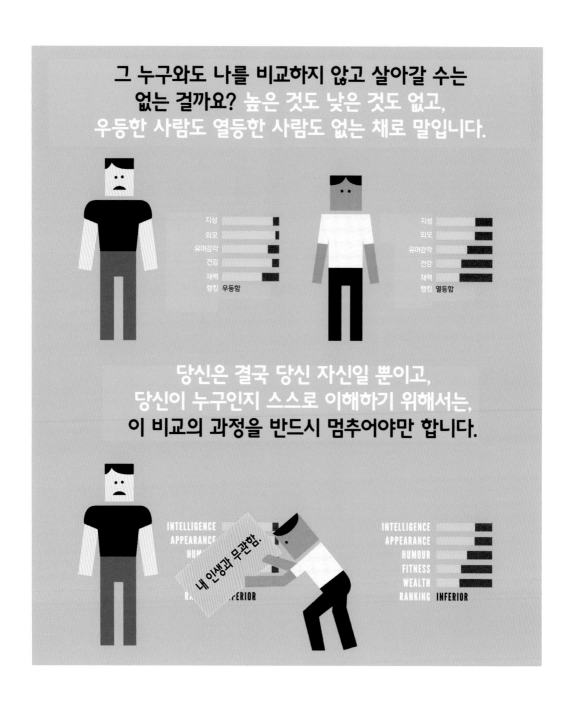

당신은 결국 당신 자신일 뿐이고,
당신이 누구인지 스스로 이해하기 위해서는,
이 비교의 과정을 반드시 멈추어야만 합니다.

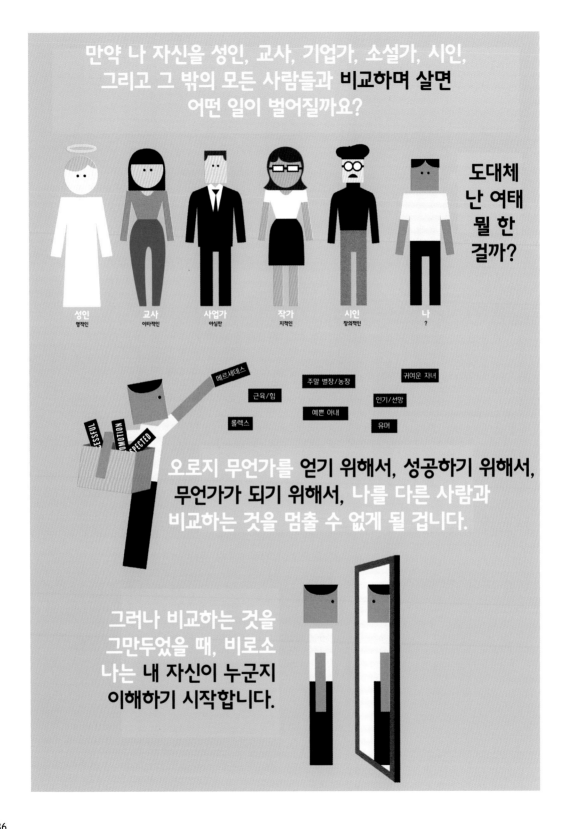

만약 나 자신을 성인, 교사, 기업가, 소설가, 시인,
그리고 그 밖의 모든 사람들과 비교하며 살면
어떤 일이 벌어질까요?

도대체
난 여태
뭘 한
걸까?

성인
영적인

교사
이타적인

사업가
야심찬

작가
지적인

시인
창의적인

나
?

메르세데스

근육/힘

주말 별장/농장

귀여운 자녀

롤렉스

예쁜 아내

인기/선망

유머

오로지 무언가를 얻기 위해서, 성공하기 위해서,
무언가가 되기 위해서, 나를 다른 사람과
비교하는 것을 멈출 수 없게 될 겁니다.

그러나 비교하는 것을
그만두었을 때, 비로소
나는 내 자신이 누군지
이해하기 시작합니다.

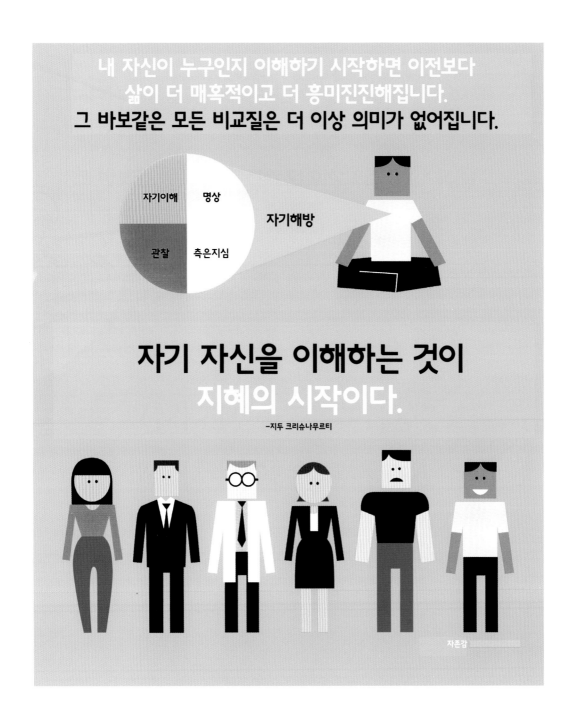

내 자신이 누구인지 이해하기 시작하면 이전보다
삶이 더 매혹적이고 더 흥미진진해집니다.
그 바보같은 모든 비교질은 더 이상 의미가 없어집니다.

자기이해 명상

자기해방

관찰 측은지심

자기 자신을 이해하는 것이
지혜의 시작이다.

-지두 크리슈나무르티

자존감

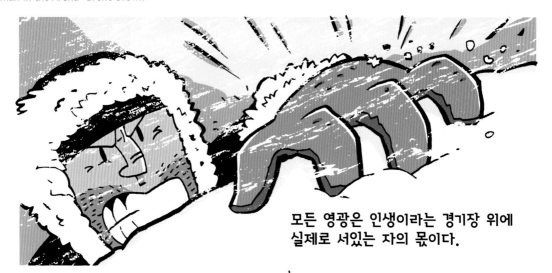

모든 영광은 인생이라는 경기장 위에 실제로 서있는 자의 몫이다.

먼지와 땀, 그리고 피로 얼굴이 범벅이 된 채로 앞으로 나아가는 사람,

매번 실수를 하고 곤경에 처하지만 그때마다 일어나는 사람,

위대한 열정과 위대한 헌신으로 자기 자신을 가치있는 일에 바칠 줄 아는 사람, 마지막까지 포기하지 않아야만 성취의 환희가 찾아온다는 것을 아는 사람.

이런 사람은 만에 하나 실패한다고 하더라도...

위대하게 맞서는 용기는 냈기에...
-테오도어 루즈벨트

그래! 이게 바로
인생이란 거지…

직접 경기장으로 나가서
과감하게 도전하는 것!

그렇게 당신은 경기장으로 향하고…

경기장 입구의
문고리에
손을 대고...

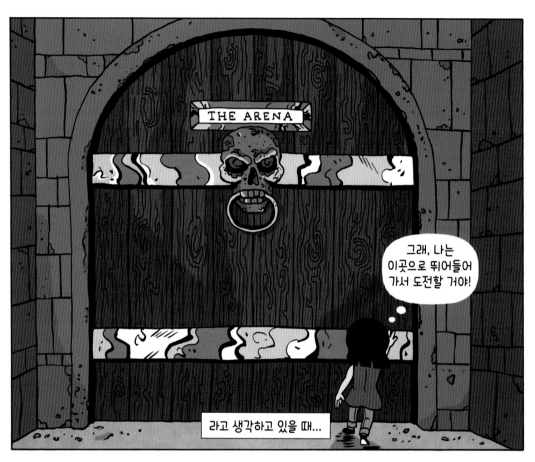

THE ARENA

그래, 나는 이곳으로 뛰어들어 가서 도전할 거야!

라고 생각하고 있을 때...

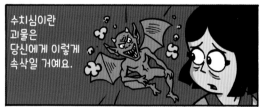

수치심이란 괴물은 당신에게 이렇게 속삭일 거예요.

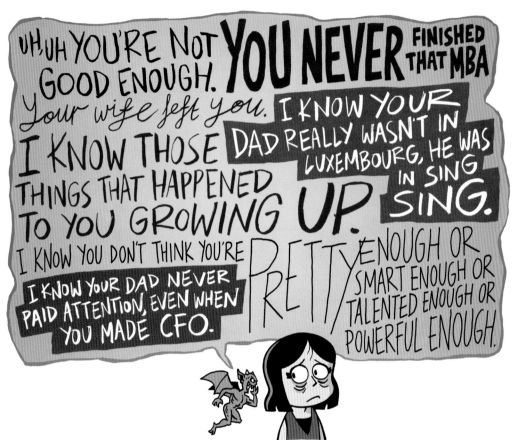

워,워 너는 아직 많이 부족해. 넌 결코 MBA과정을 졸업 못할 거야.
사랑하는 사람도 네 곁을 떠나버릴 걸?
너의 아빠가 룩셈부르크에 있었던 게 아니라 교도소에 있었다는 걸 들키고 싶어?
젖이나 더 먹고 와서 도전하시든가.
너네 아빠는 네가 CFO임원이 된다해도 관심 없을 걸?
내가 모를 것 같니? 너 스스로도 네가 충분히 예쁘지도, 충분히 똑똑하지도, 충분히 재능이 있지도, 충분히 강하지도 않다고 생각하고 있잖아.

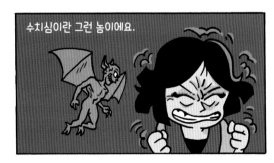

수치심이란 그런 놈이에요.

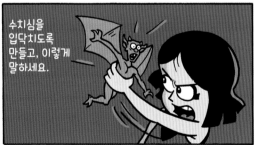

수치심을
입닥치도록
만들고, 이렇게
말하세요.

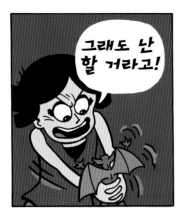

그래도 난 할 거라고!

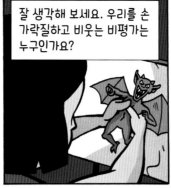

잘 생각해 보세요. 우리를 손가락질하고 비웃는 비평가는 누구인가요?

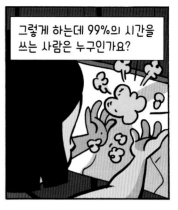

그렇게 하는데 99%의 시간을 쓰는 사람은 누구인가요?

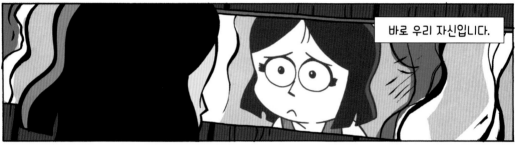

바로 우리 자신입니다.

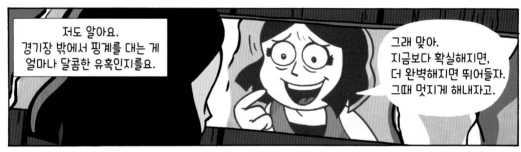

저도 알아요. 경기장 밖에서 핑계를 대는 게 얼마나 달콤한 유혹인지를요.

그래 맞아. 지금보다 확실해지면, 더 완벽해지면 뛰어들자. 그때 멋지게 해내자고.

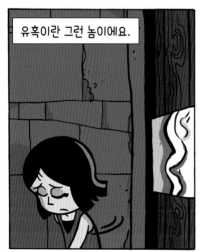

유혹이란 그런 놈이에요.

그러나 모든 게 완벽하게 준비된 기회는 세상에 없어요. 그게 진실이죠. 설사 당신이 완벽해지고 모든 게 확실해져서 경기장에 뛰어든다고 해도...

...그때 그 경기장에 당신이 원하는 것이 없으면 어쩌죠?

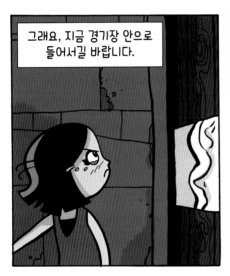

그래요, 지금 경기장 안으로 들어서길 바랍니다.

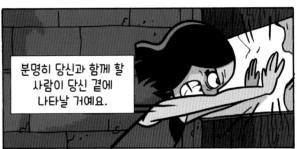

분명히 당신과 함께 할 사람이 당신 곁에 나타날 거예요.

나 자신, 그리고 우리가 좋아하는 사람들, 그리고 함께 일하는 사람들이 모두…

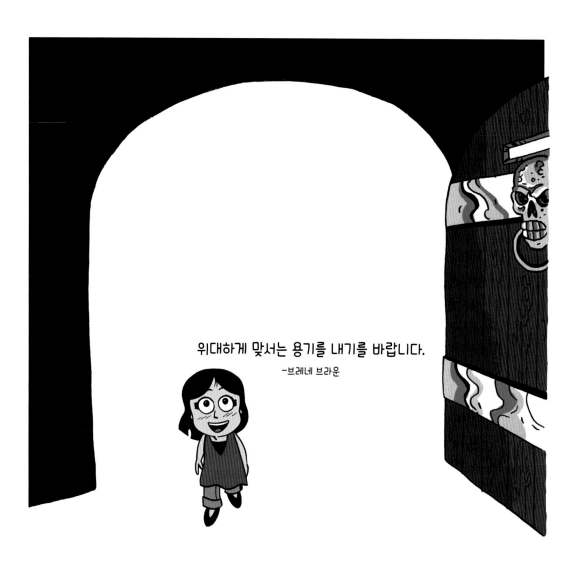

위대하게 맞서는 용기를 내기를 바랍니다.

-브레네 브라운

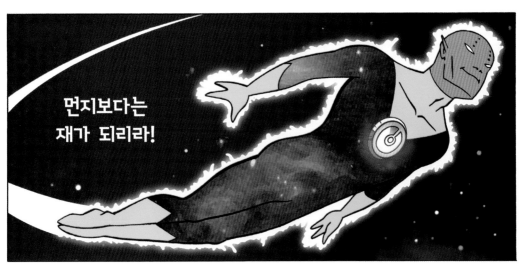

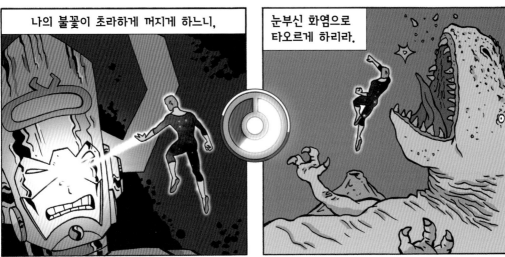

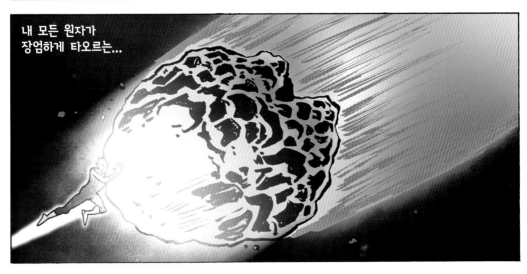

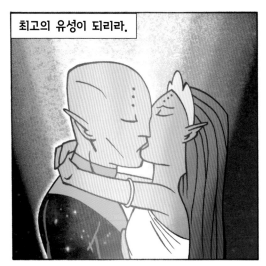

최고의 유성이 되리라.

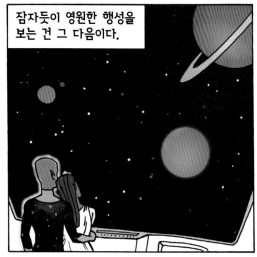

잠자듯이 영원한 행성을 보는 건 그 다음이다.

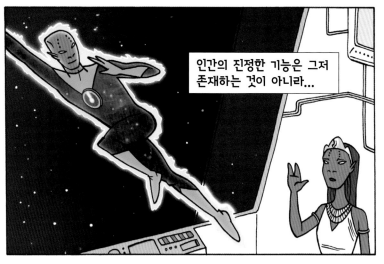

인간의 진정한 기능은 그저 존재하는 것이 아니라...

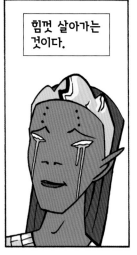

힘껏 살아가는 것이다.

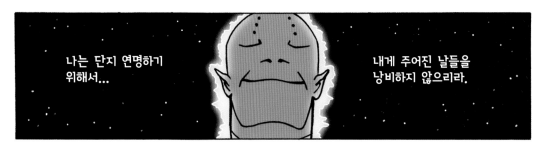

나는 단지 연명하기
위해서...

내게 주어진 날들을
낭비하지 않으리라.

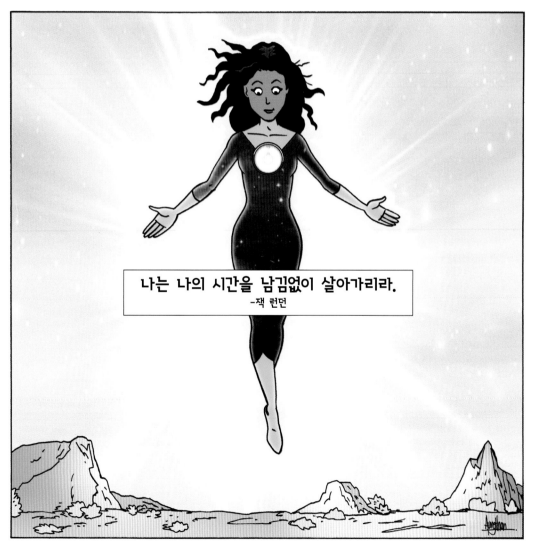

나는 나의 시간을 남김없이 살아가리라.

-잭 런던

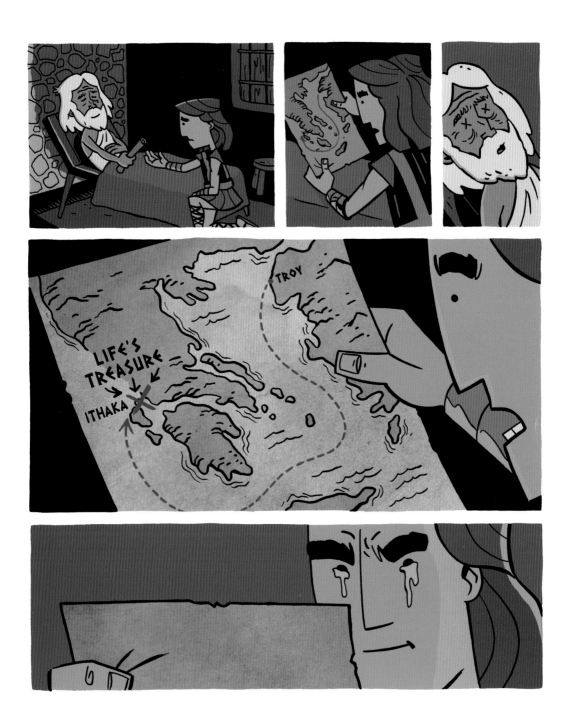

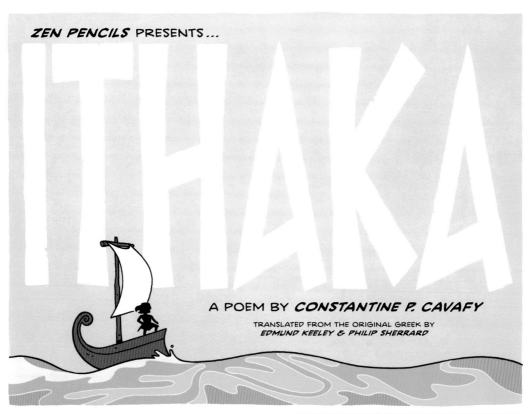

네가 이타카를 향해 길을 나설 때...

기도하라! 그 항해가 모험과 발견으로 가득한,

충분히 긴 여정이 되기를.

라이스트뤼고네스와 키클롭스...

포세이돈의 진노를...

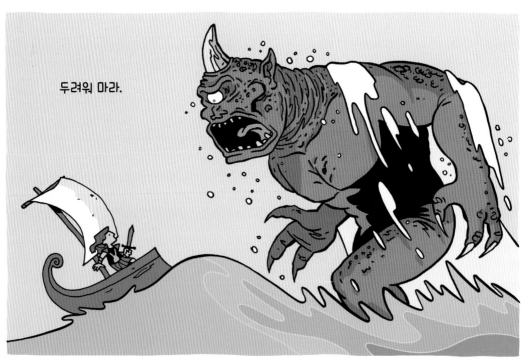

두려워 마라.

너의 생각을
고결하게
유지하는 한,

보기 드문 활력이 네 정신과
육체를 움직이게 하는 한...

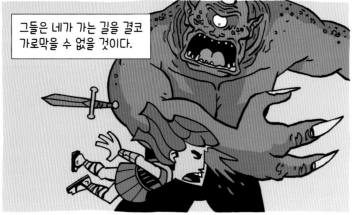

그들은 네가 가는 길을 결코
가로막을 수 없을 것이다.

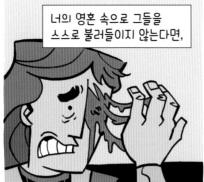

너의 영혼 속으로 그들을
스스로 불러들이지 않는다면,

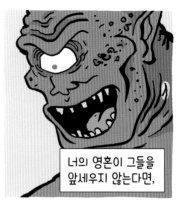

너의 영혼이 그들을
앞세우지 않는다면,

라이스트뤼고네스, 키클롭스, 사나운 포세이돈

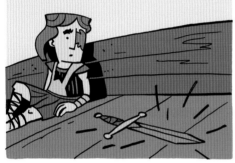

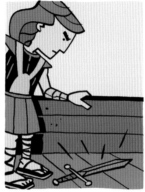

...그 중 누구와도
마주치지 않으리.

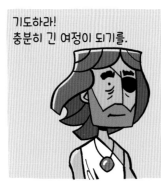
기도하라!
충분히 긴 여정이 되기를.

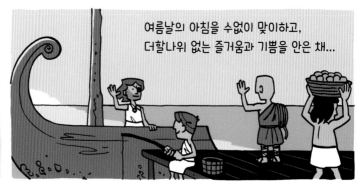
여름날의 아침을 수없이 맞이하고,
더할나위 없는 즐거움과 기쁨을 안은 채...

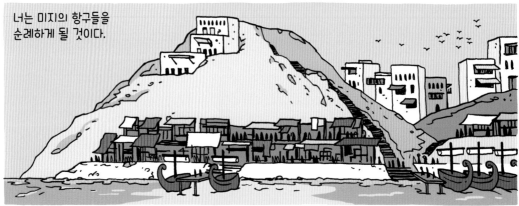
너는 미지의 항구들을
순례하게 될 것이다.

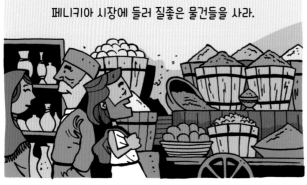
페니키아 시장에 들러 질좋은 물건들을 사라.

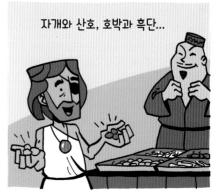
자개와 산호, 호박과 흑단...

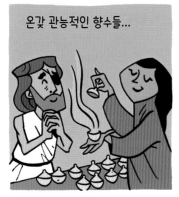
온갖 관능적인 향수들...

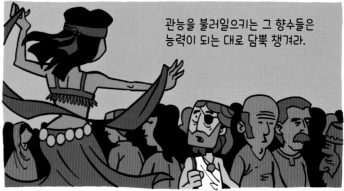
관능을 불러일으키는 그 향수들은
능력이 되는 대로 담뿍 챙겨라.

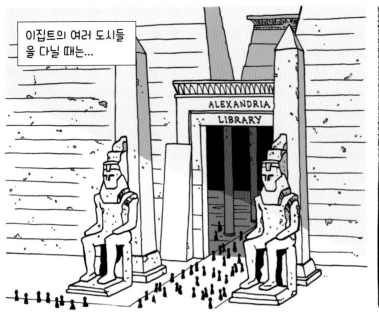

이집트의 여러 도시들을 다닐 때는...

ALEXANDRIA
LIBRARY

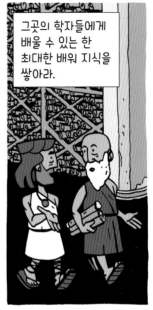

그곳의 학자들에게 배울 수 있는 한 최대한 배워 지식을 쌓아라.

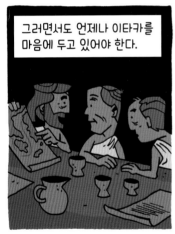

그러면서도 언제나 이타카를 마음에 두고 있어야 한다.

그곳에 도착하는 것이 너의 숙명이니까.

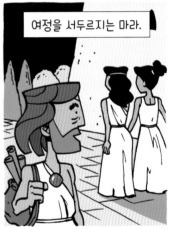

여정을 서두르지는 마라.

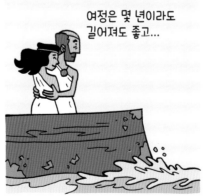

여정은 몇 년이라도 길어져도 좋고...

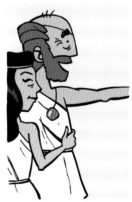

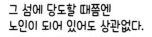

그 섬에 당도할 때쯤엔
노인이 되어 있어도 상관없다.

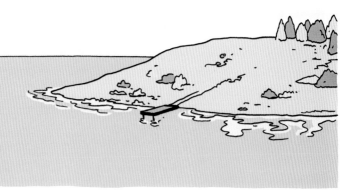

네가 얻을 수 있는 건
모두 길 위에서 찾았으니...

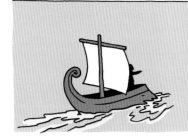

이타카가 너를 풍요롭게
해주기를 바라지 마라.

너에게 근사한 여행을 선사한
것은 바로 이타카...

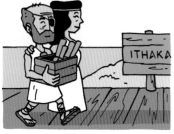

이타카가 없었다면 너의
여정은 시작되지도 않았다.

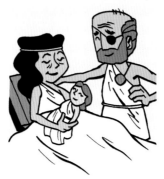

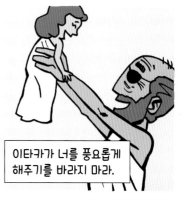

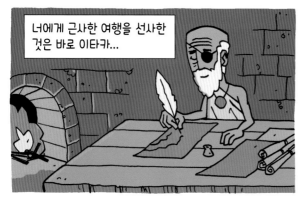

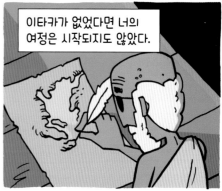

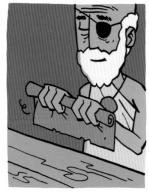

이제 이타카는 너에게 줄
것이 남아있지 않구나.

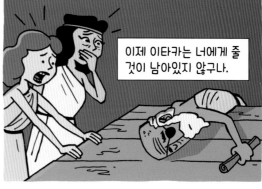

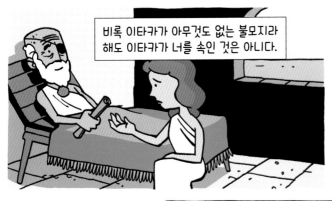

비록 이타카가 아무것도 없는 불모지라 해도 이타카가 너를 속인 것은 아니다.

너는 수많은 경험을 통해,

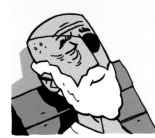

점점 더 현명해 질 것이며...

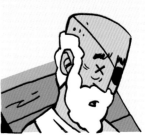

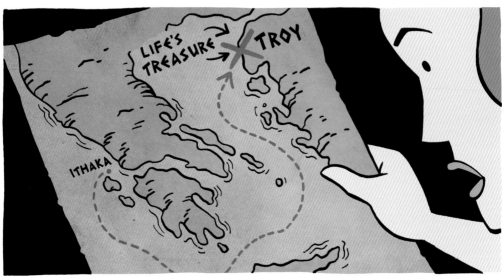

그때가 되면 이타카의
진정한 의미를 이해하게 되리라.

-콘스탄틴 p. 카바피

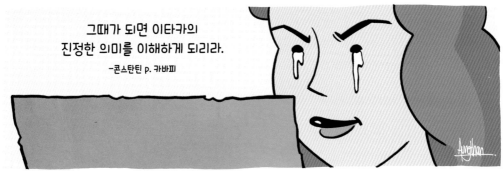

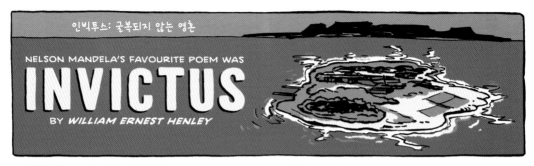

내게 그 누구도 굴복시킬 수 없는
영혼을 선사한 신이 있다면...

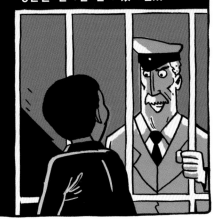

그분께 감사를 드릴 뿐.

가혹한 환경의 마수에 떨어졌어도...

나는 움츠러들지도, 소리내어 울지도 않았다.

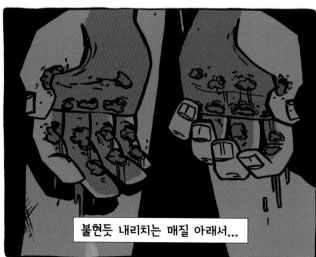

불현듯 내리치는 매질 아래서...

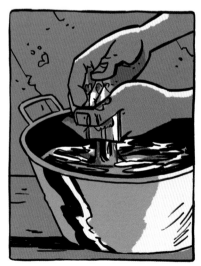

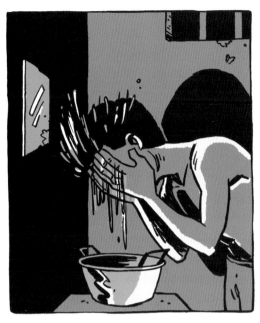

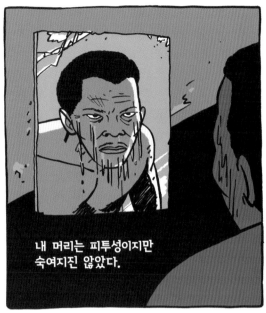

내 머리는 피투성이지만
숙여지진 않았다.

분노와

눈물의

이 땅,
저 너머에...

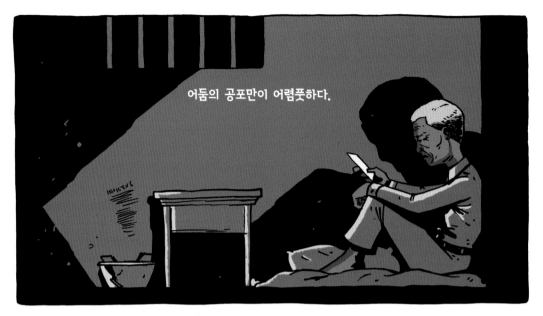

어둠의 공포만이 어렴풋하다.

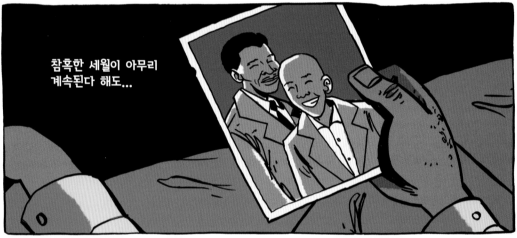

참혹한 세월이 아무리
계속된다 해도...

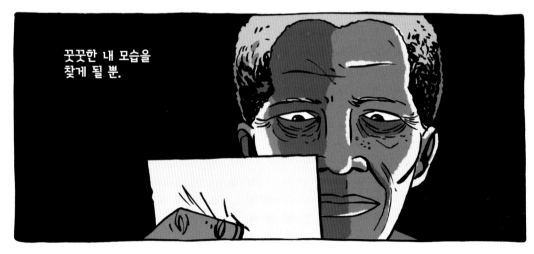

꿋꿋한 내 모습을
찾게 될 뿐.

만델라, 27년간의 시련 드디어 끝나다. 만델라 오늘 출소. 드디어 자유.

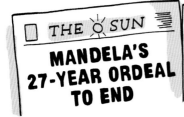

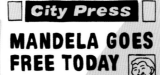

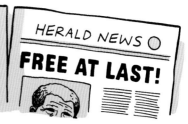

문이 얼마나
좁은지...

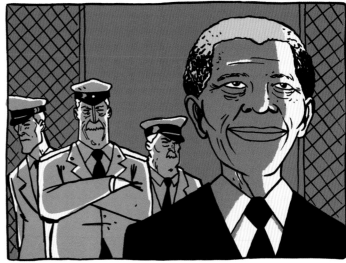

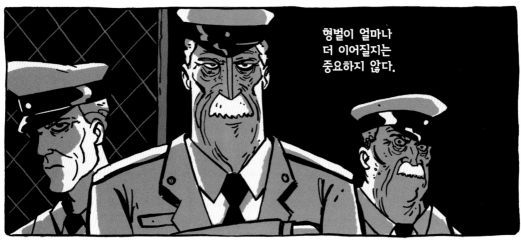

형벌이 얼마나
더 이어질지는
중요하지 않다.

163

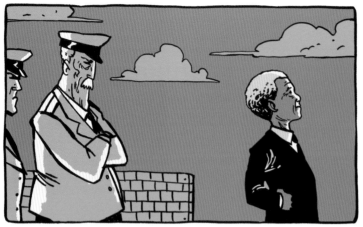
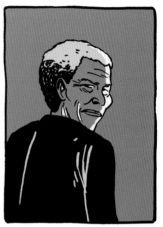

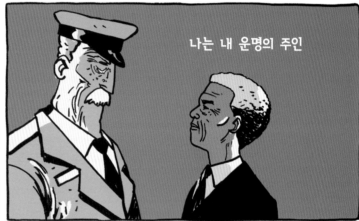

나는 내 운명의 주인

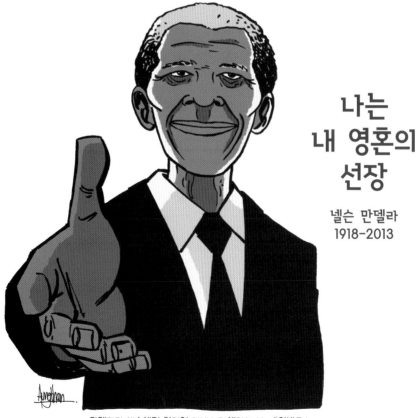

나는
내 영혼의
선장

넬슨 만델라
1918-2013

만델라가 애송했던 윌리엄 어네스트 헨리의 시 -「인빅투스」

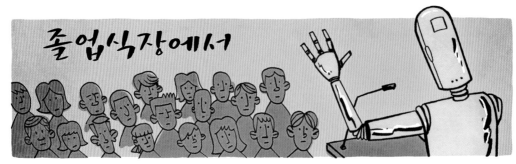

졸업식장에서

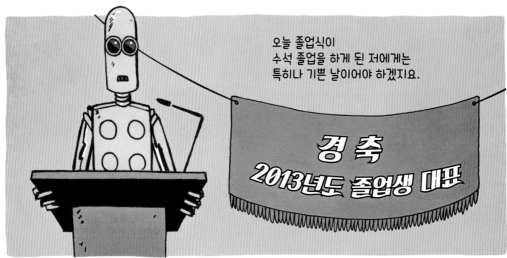

오늘 졸업식이
수석 졸업을 하게 된 저에게는
특히나 기쁜 날이어야 하겠지요.

경 축
2013년도 졸업생 대표

그러나 돌이켜 생각해보면 제가 다른 학우들보다 더 영리했었다고 말할 수는 없을 것 같습니다. 저는 그저 들은 대로 잘 따라하고 시스템에 맞춰가는 일에 저 자신이 가장 특출나다는 것을 증명했을 뿐입니다.

그렇지만 전 이 자리에 섰고 세뇌의 과정들을 모두 이수했다는 걸 자랑스러워 해야만 합니다.

올 가을에 저는 저에게 요구된 다음 단계를 밟기 위해 떠나야 합니다. 제가 취직할 만한 자격이 있다는 걸 증명하는 종이 한 장을 얻기 위해서죠.

하지만 저는 누군가에게 한 명의 종업원이 아니라, 한 명의 인간이자, 사상가, 모험가로 기억되고 싶습니다.

종업원은 쳇바퀴처럼 도는 덫에 걸린 그 누군가를 가리키는 단어 아닌가요? 이미 만들어진 시스템의 노예가 된 사람들 말이에요.

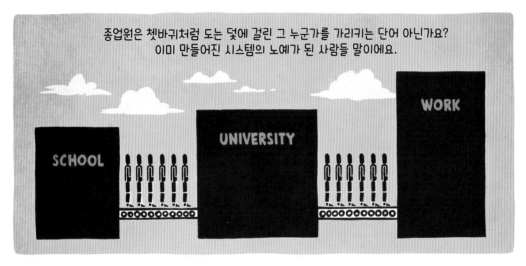

그런데 지금 저는 제가 최고의 노예였음을 보여주는 데 성공할 꼴이 되어버렸습니다. 저는 시키는 대로 하려고 정말 최선의 노력을 다했습니다.

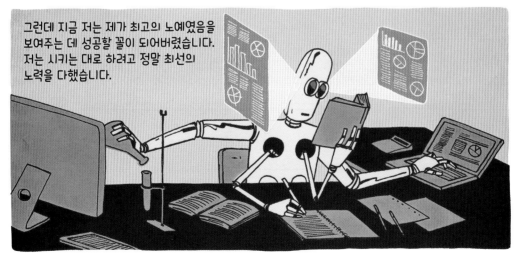

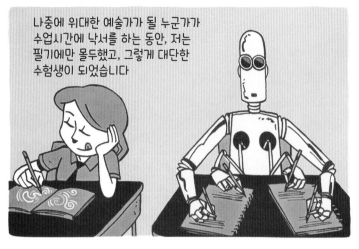

나중에 위대한 예술가가 될 누군가가 수업시간에 낙서를 하는 동안, 저는 필기에만 몰두했고, 그렇게 대단한 수험생이 되었습니다

자신이 흥미를 느끼는 분야의 책을 읽느라 누군가가 숙제를 빼먹은 채 수업을 듣는 동안, 전 단 한번도 숙제를 빠뜨린 일이 없었습니다.

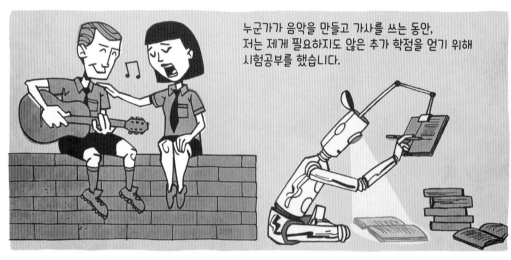

누군가가 음악을 만들고 가사를 쓰는 동안, 저는 제게 필요하지도 않은 추가 학점을 얻기 위해 시험공부를 했습니다.

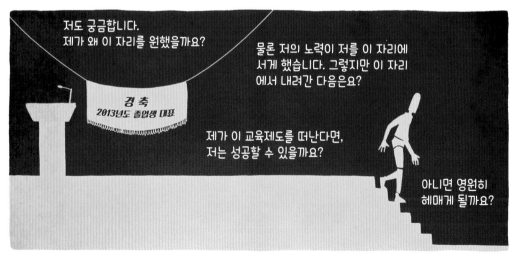

저도 궁금합니다.
제가 왜 이 자리를 원했을까요?

물론 저의 노력이 저를 이 자리에 서게 했습니다. 그렇지만 이 자리에서 내려간 다음은요?

경 축
2013년도 졸업생 대표

제가 이 교육제도를 떠난다면, 저는 성공할 수 있을까요?

아니면 영원히 헤매게 될까요?

인생에서 제가 하고 싶은 게 무엇인지 그 어떤 실마리도 찾을 수가 없네요.

모든 과목들을 해야만 하는 과업으로 생각했고, 어떤 과목에 흥미가 있어서가 아니라 단지 모든 과목에서 특출나야 했기 때문에 공부했습니다. 그래서 저에게는 흥미거리가 없습니다.

정말 솔직히 고백하자면...

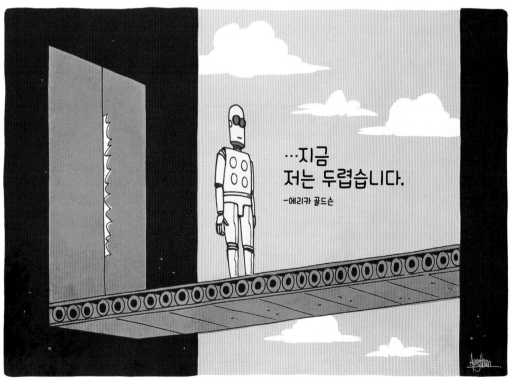

...지금 저는 두렵습니다.

-에리카 골드슨

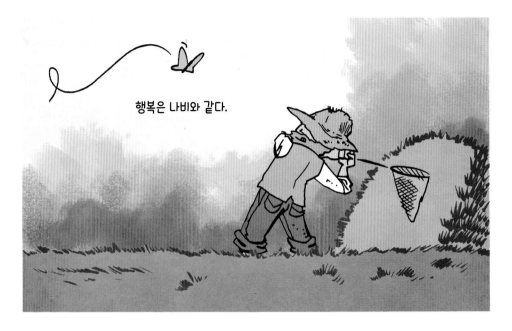

행복은 나비와 같다.

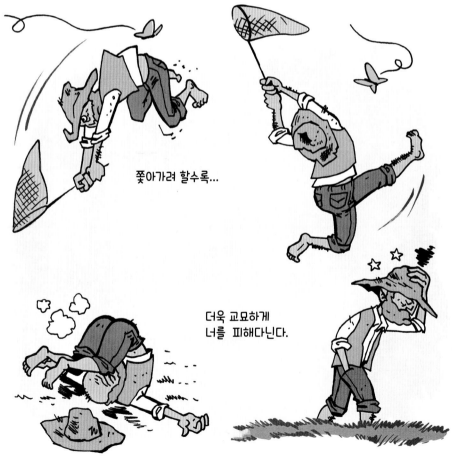

쫓아가려 할수록…

더욱 교묘하게
너를 피해다닌다.

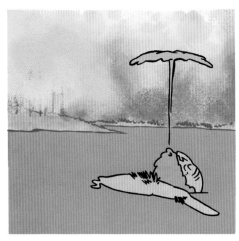

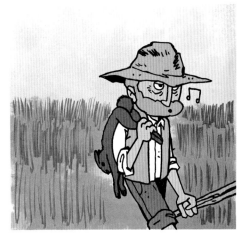

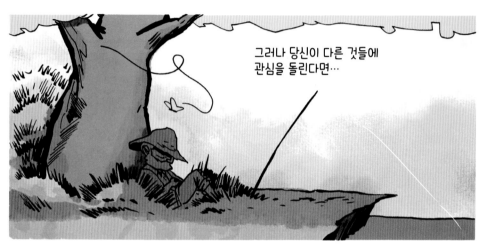

그러나 당신이 다른 것들에
관심을 돌린다면…

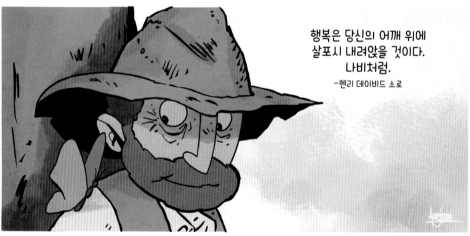

행복은 당신의 어깨 위에
살포시 내려앉을 것이다.
나비처럼.

−헨리 데이비드 소로

소림사 수도승Shaolin Monk: '연습에서 많은 땀을 흘릴수록, 실전에서 흘릴 피가 줄어든다.' 라는 이 격언의 기원은 확실하지가 않다. 비슷한 격언이 중국 속담, 로마시대의 기록, 미국의 전쟁영웅인 조지 패튼 장군의 말로도 전해진다. 오늘날, 이 격언은 군대와 격투선수들 사이에서 자주 인용되는 모토가 되었다.

공자Confucius(BC 551~479)는 고대 중국의 철학자이다. 그의 사상은 동북아시아권에 유교를 형성하였으며, 사람이란 존재는 타인을 향한 도덕적인 행위를 통해 자기 실현에 이르러야 한다는 가르침을 전하고 있다.

테오도어 루즈벨트Theodore Roosevelt(1858~1919)는 미국의 26대 대통령으로 가장 유명하지만, 그 외에도 다중적인 면모를 지닌 인물이다. 그는 자연주의자, 조류학자, 카우보이, 환경보호 운동가, 목장 경영자, 전쟁영웅, 작가, 맹수 사냥꾼이기도 했다. 그리고 육체 활동과 모험, 실행만이 성공적인 인생의 열세라는 철학을 '격렬한 삶(strenuous life)' 이라는 용어로 표현하고 실천했다.

H. 잭슨 브라운 주니어H. Jackson Brown, Jr.는 행복하고 보람있게 사는 법에 관한 511가지 편지로 구성된 베스트셀러 『Life's little instruction book』의 작가이다. 이 책에서 소개한 인용구는 그의 또 다른 베스트셀러 『P.S. I love you』에서 가져왔다. 잭슨은 그의 어머니가 해준 말이라고 밝힌 바 있다.

빈세트 반 고흐Vincent van Gogh(1853~1890)는 네덜란드의 후기인상파 화가이다. 말년에 이르러서 그의 작품들이 간신히 전시되기는 했지만, 제대로 된 평가를 받지 못 한 채 생을 마감했다. 평생 가난 속에서 산 그의 생전에 팔린 그림은 단 한 점 뿐이다. 오늘날 그는 미술 역사상 가장 중요한 예술가들 중 한 명으로 평가받고 있다.

고승과의 문답A Question to the Buddhist: 이 인용문은 출처가 분명하지 않다. 이 그림을 웹사이트에 올린 후에 독자들로부터 그러한 지적을 받았다. 달라이 라마를 화자로 그림을 구성한 건 그가 대중적으로 가장 잘 알려진 불교지도자이고 이 인용문이 그의 말로 흔히 알려져 있기 때문이다.

브루스 리Bruce Lee(1940~1973)는 무예가이자 영화배우, 철학자, 그리고 작가이다. 그가 사망한 지 이미 40여 년이 지났지만 그의 아이콘적인 이미지, 그가 남긴 책과 영화는 새로운 세대들에게도 여전히 영감을 불러일으키고 있다. 이 책의 카툰은 생전에 그가 실제로 겪은 일화를 바탕으로 구성했다. 어느 날 그는 어떤 사람으로부터 결투는 신청 받았고 그가 예상했던 것보다 훨씬 어렵게 승리한 뒤에, 더욱 치열하게 무예 철학을 사유하고 연마해 나갔다고 한다. brucelee.com

캘빈 쿨리지Calvin Coolidge(1872~1933)는 30대 미국 대통령이다. 진중하고 편법을 용납하지 하는 성격으로 알려진 그는 겸손하고 조용한 리더십으로 미국을 이끌었다.

닐 디그래스 타이슨Neil deGrasse Tyson은 천체물리학자이자 뉴욕시에 있는 헤이든 천문관의 대표이다. 그는 『Death by Black Hole』, 『The Pluto Files』등 여러 가지 대중적인 과학 서적을 집필했고 'Cosmos: A Space Time Odyssey' 라는 텔레비전 시리즈의 진행자로 활동하고 있다. haydenplanetarium.org/tyson

닐 게이먼Neil Gaiman은 비평가들과 대중들에게 모두 극찬을 받는 베스트셀러 작가이다. 대표작으로『Amerian Gods』, 『Anansi Boys』, 『The Ocean at the End of Lane』등의 소설과 그래픽 노블『The Sandman』시리즈가 있다. 이 책의 인용문은 2013년 필라델피아 예술대학교의 졸업식 연설에서 가져온 것이다. neilgaiman.com

필 플레이트Phil Plait는 천문학자로서 여러 권의 과학서적을 집필했고 회의론을 피력하는 철학자이기도 하다. 베스트셀러 『The Bad Astronomer』로 가장 잘 알려져 있으며 괴학 정보 블로그 Bad Astronomy를 인기리에 운영하고 있다. slate.com/blogs/bad_astronomy.html

헨리 롤린스Henry Rollins는 코미디언이자 화술전문가, 라디오 DJ, 작가, 영화배우, TV프로그램 진행자, 사회운동가 등으로 다양하게 일하고 있다. 예전에는 펑크록 연주자로 활동하기도 했다. henryrollins.com

마리안 윌리엄스Marianne Williamson는 책출간, 강의, 워크샵, 텔레비전 출연 등으로 수백만 명의 사람들에게 영감을 주는 '행동하는 영성가'이다. 이 책에 소개된 인용문은 그의 저서 『A Return to Love』에서 가져왔다. marianne.com

로저 에버트Roger Ebert(1942~2013)는 세계에서 가장 존경받는 영화 평론가이자 영화인이다. 그는 퓰리처 상을 받은 최초의 영화 평론가였고 헐리우드 명예의 거리에 이름을 올리기도 했다. 그가 남긴 엄청난 분량의 평론들은 rogerebert.com에서 확인할 수 있다.

존 그린John Green은 『Looking for Alaska』, 『Paper Towns』 등의 청소년 소설로 유명한 작가이다. 『The Fault in Our Stars』는 2012년 타임 지에서 올해의 소설로 선정되기도 했다. 또한 그는 형제와 함께 Vlogbrothers라는 채널을 운영하고 있으며 역사교육 시리즈물인 Crash Course의 진행자이기도 하다.

테렌스 맥케나Terence McKenna(1946~2000)는 작가, 강연가이자 생태학, 식물학, 샤머니즘, 영적 변화 등 다양한 분야의 전문가이다. 그는 LSD, 실로시빈, 그리고 각종 환각제들이 인간의 역사와 문화에 어떤 영향을 끼쳤는지에 대해 심층적으로 연구한 저서들을 발표했다.

하워드 서먼Howard Thurman(1899~1981)은 작가이자 교육자였고 미국의 흑인 평등권 운동 기간 동안 핵심적인 역할을 한 리더였다. 철학과 신학에 관한 그의 저서들은 마틴 루터 킹 목사에게도 지대한 영향을 끼쳤다.

스티븐 프라이Stephen Fry는 르네상스적 인간이다. 코미디언, 저자, 영화배우, 극작가, 감독, 다큐멘터리 제작자, TV진행자, 라디오 DJ, 저널리스트 등등 그의 활동 분야는 전방위적이다. 그의 창의력 넘치는 인생은 베스트셀러가 된 『Moab is My Washpot』, 『The Fry Chronicles』, 이 두 권의 회고록에 잘 정리되어 있다.

이라 그라스Ira Glass는 라디오 방송 진행자이다. 'This American Life'라는 팟캐스트로 인기를 얻고 있다.

크리스 길아보Chris Guillebeau는 기업인이자 작가이다. 그가 운영하는 '불복종의 기술(The Art of Non-Conformity)'이라는 웹사이트는 많은 사람들이 자신의 열정을 따르고 자신의 재능을 의미 있게 사용하는 방법을 찾을 수 있도록 돕고 있다. 여행 중독자이기도 한 그는 세계 곳곳을 돌아다니며 자신의 인생탐험 계획을 완성해 나가고 있다. chrisguillebeau.com

찰스 핸슨 타운Charles Hanson Towne (1877~1949)은 미국의 시인이자 소설가, 출판인, 편집인이다.

두 늑대의 우화The Two Wolves fable: 이 이야기는 이 책에 묘사된 대로 북미 원주민인 체로키 인디언의 전설로 가장 많이 알려져 있다. 그러나 진짜 기원에 대해서는 논쟁이 있음을 밝혀둔다. 미국의 유명한 기독교 전도사인 빌리 그레이엄의 저서에서 이 이야기가 인용되어 많은 사람들에게 퍼졌다.

앨런 왓츠Alan Watts(1915~1973)는 영국의 철학자이자 작가로 서방세계에 선불교를 알리고 유행시키는 데 큰 역할을 했다. 특히 선과 동양철학에 관한 그의 책들은 미국에서 출간되어 각광받았으며, 그가 미국으로 이주했을 때 수많은 추종자들이 생겨났다.

테일러 말리Taylor Mali는 미국의 시인이자 운문극 배우이다. 'National Poetry Slam competition'에서 4차례나 수상한 그의 대표작은 바로 이 책에 수록된 「What Teachers Make」이다. 이 시는 그가 실제로 경험했던 저녁식사 자리의 대화에서 영감을 얻었고 동명의 제목에 'in praise of the Greatest job in the world(세상에서 제일 위대한 직업에 대한 예찬)'이라는 부제를 단 책이 출간되기도 했다. 말리는 9년 동안 영어, 역사, 수학 교사로 일했고 지금은 전 세계 교사들의 권위와 권리를 대변하는 활동을 계속하고 있다. taylormali.com

티모시 리어리Timothy Leary(1920~1996)는 심리학자이자 작가, 그리고 향정신성 약물 연구에 관한 선구자이다. 하버드 대학교의 교수로 재직해 있는 동안 그는 실로시빈과 매직 머쉬룸 등의 환각제가 지닌 잠재적인 이점에 대해서 연구했다. 특히 LSD에 대한 그의 연구는 1960년대 미국의 반문화 운동에 지대한 영향을 끼쳤다.

C. S. 루이스C.S. Lewis(1898~1963)는 아일랜드 출신의 작가로 『나니아 연대기』로 가장 잘 알려져 있다. 그는 소설 뿐만 아니라 시, 비평 등에도 능했으며 옥스포드 대학의 영문학과 교수로 29년간 재직했다.

크리스 해드필드Chris Hadfield는 캐나다 출신의 퇴역 우주비행사이다. 국제우주정거장 선장으로 임무를 수행할 당시에 소셜미디어 서비스 등을 통해 우주인의 일상을 일반인들에게 널리 알리는 역할을 했다. 이 책의 수록된 인용문 역시 국제우주정거장에서 생활하면서 운영했던 '무엇이든 물어보세요(Ask Me Anything)' 인터넷 서비스를 통해서 그가 한 말을 가져온 것이다. 그가 쓴 『An Astronaut's Guide to Life on Earth』는 세계적인 베스트셀러가 되었다. colchrishadfield.tumblr.com

마리 퀴리Marie Curie(1867~1934)는 폴란드 태생의 과학자로 나중에는 프랑스 시민권을 획득했다. 방사능 연구의 선구자이며 폴로늄과 라듐을 발견한 공로로 노벨상을 두 차례 받았다. 각기 다른 두 분야(물리학과 화학)에서 노벨상을 받은 유일한 여성이다. 지금은 현대 과학의 아이콘과 같은 존재가 되어 많은 사람들의 존경을 받고 있다.

쇼피 숄Sophie Scholl(1921~1943)은 나치정권에 저항한 독일의 사회운동가이다. 학생들로 구성된 평화적인 저항운동 단체인 백장미단(The White Rose)의 일원이었던 그녀는 1943년 2월 백장미단의 6번째 전단을 배포한 직후에 체포되어 길로틴에서 처형되었다. 그녀의 나이 21살 때였다.

지두 크리슈나무르티Jiddu Krishnamurti(1895~1986)는 철학자이자 작가, 강연가이다. 그는 신지학 협회(Theosophical Society)에서 20년 동안 세계적인 영적 지도자로 추앙받다가, 1929년에 있었던 유명한 연설을 통해 그 자리에서 물러나 모든 세속적인 욕망들을 포기한 채 50여 년간 세계를 여행하면서 집필과 강연활동에만 집중했다.

브레네 브라운Brené Brown은 휴스턴 사회복지 대학원 교수로 취약성, 용기, 가치, 수치심 등에 대해서 연구하고 있다. '취약성의 힘(The Power of Vulnerability)'과 '수치심에 귀기울이기(Listening to Shame)'라는 제목의 강연은 TED 강연들 중 가장 많은 조회수를 기록하며 전 세계 수백만 명의 사람들에게 센세이션한 반응을 일으켰다. brenebrown.com

잭 런던Jack London(1876~1916)은 미국의 작가이다. 이 책에 인용된 시는 잭 런던의 인생 신조로 알려져 있다. 그런데 이 신조는 잭 런던의 유작 관리인이 그의 작품집들 중 한 권의 서문에서 소개한 뒤에 널리 알려졌기 때문에, 잭 런던이 직접 한 말 그대로인지, 서문을 쓴 사람이 윤색했는지에 대해서는 논란의 여지가 있다.

콘스탄틴 P. 카바피Constantine P. Cavafy(1863~1933)는 그리스 국적의 시인이지만 이집트의 알렉산드리아에서 태어나서 대부분의 인생을 그곳에서 보냈다. 「이타카」는 그의 대표작들 중 하나로, 고대 그리스의 시인 호메로스와 그의 걸작 『오디세이아』를 향한 헌사다.

윌리엄 어네스트 헨리William Ernest Henley(1849~1903)는 영국의 시인이다. 이 책에 인용된 그의 시 「인빅투스(Invictus)」는 故 넬슨 만델라(1918-2013)의 애송시로 알려져 한층 더 유명해졌다. 넬슨 만델라는 27년간의 수감생활 동안 이 시를 암송하면서 흔들리는 마음을 다잡았다고 한다.

에리카 골드슨Erica Goldson은 뉴욕에 위치한 콕사키-애선스(coxsackie-athens) 고등학교를 졸업했다. 2010년 졸업생 대표로 나선 그녀의 연설은 입소문을 타면서 전 세계로 퍼졌다. 그녀는 이 연설에서 학생시절 내내 남들보다 월등해지는 데만 몰두하게 했던 학교시스템에 대해서 비판하면서 좀더 개별성과 창의성에 중점을 둔 교육이 필요하다는 점을 역설하고 있다. 이 책에 소개된 인용문은 그녀의 연설 전체가 아니라 일부만을 발췌한 것이다.

헨리 데이비드 소로Henry David Thoreau(1817~1862)는 미국의 작가이자 시인, 철학자로 초월주의 운동(transcendentalism movement)을 이끌었던 사람들 중 한 명이다. 그가 쓴 『시민 불복종(Civil Disobedience)』은 간디와 마틴 루터 킹 등 수많은 혁명가들에게 영향을 끼쳤다. 그리고 매사추세츠주 콜로라도의 월든 호숫가에 작은 오두막을 짓고 지냈던 2년간의 삶을 기록한 『월든(walden)』은 물질주의에 지친 현대인들에게 깊은 감명을 주면서 현재까지도 베스트셀러 목록에 그 이름을 올리고 있다.

지은이

개빈 아웅 탄은 호주 멜버른을 기반으로 활동 중인 카투니스트이다.
2011년, 카툰에 대한 자신의 열정에 집중하기 위해서
8년 동안 그래픽 디자이너로 일했던 직장을 그만두고,
2012년 유명인들의 명언을 카툰으로 각색하는 젠펜슬 웹사이트를 시작했다.
이후 젠펜슬은 전 세계적인 인기를 얻으면서 워싱턴 포스트, 허핑턴 포스트 등에 소개되었고
2013년에는 최고의 웹사이트 100선에 선정되기도 했다.
이 책 『젠펜슬』은 웹사이트에 소개되었던 명언 그림들 중 가장 인기 있었던 작품들을 모은 것으로
2014년 뉴욕타임스 베스트셀러가 되었다.

옮긴이

김영수는 한국외국어대학교 이탈리아어과를 졸업했고
2001년부터 단행본 기획자 및 번역자로 일하고 있다.
옮긴책으로는 『이소룡 어록, 나를 이기는 싸움의 기술』,
『빨간 고무공의 법칙』, 『젠탱글』, 『건축가처럼 낙서하기』,
『햇살처럼 너를 사랑해』 등이 있다.

나를 더 단단하게 만드는 명언 그림

초판 인쇄 2015년 10월 1일

1쇄 발행 2015년 10월 8일

지은이 개빈 아웅 탄

옮긴이 김영수

펴낸이 이송준

펴낸곳 인간희극

등 록 2005년 1월 11일 제319-2005-2호

주 소 서울특별시 동작구 사당동 1028-22

전 화 02-599-0229

팩 스 0505-599-0230

이메일 humancomedy@paran.com

제 작 해외정판

ISBN 978-89-93784-39-8 03650